KB141230

박 영 균

Park, Young-Gyun

HEXAGON

한국현대미술선 030
박영균

2015년 10월 27일 초판 1쇄 발행

지은이 박영균
펴낸이 조기수
기 획 한국현대미술선 기획위원회
펴낸곳 출판회사 헥사곤 He×agon Publishing Co.
등 록 제 396-251002010000007호 (등록일: 2010. 7. 13)
주 소 경기도 고양시 일산동구 숲속마을1로 55, 210-1001호
전 화 070-7628-0888 / 010-3245-0008
이메일 coffee888@hanmail.net

ⓒ박영균 2015, Printed in KOREA

ISBN 978-89-98145-53-8
ISBN 978-89-966429-7-8 (세트)

*이 책의 전부 혹은 일부를 재사용하려면 저자와 출판회사 헥사곤 양측의 동의를 받아야 합니다.

박 영 균

Park, Young-Gyun

030

HEXAGON
Korean Contemporary Art Book
한국현대미술선 030

난 나를 모욕한 자를 늘 관대히 용서해 주었지
하지만 내겐 명단이 있어

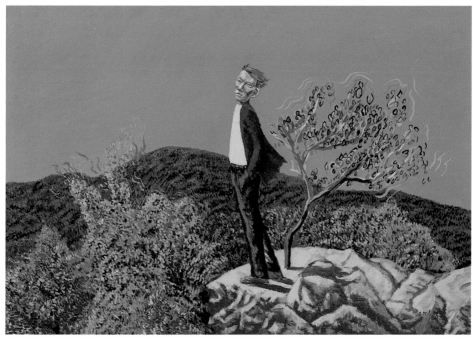

노랑 바위가 보는 풍경_난 나를 모욕한 자를 늘 관대히 용서해 주었지. 하지만 내겐 명단이 있어
acrylic on canvas 160×130cm 2001

액티비스트 박영균의 작업실 발發 명상

김준기 | 미술평론가

고전적 미디어인 회화를 통해서 뉴미디어 시대의 시각이미지를 포착하는 일이 박영균 근작의 핵심이다. 어느덧 40대 중반에 이르러 작업실에 앉아있는 작가 자신의 존재를 인식하며 그린 이 그림들은 그래서 '작업실로부터의 명상'이라는 언어에 제 값을 할 수 있는 그림들이다. 박영균이라는 예술가 주체와 사회적 현실 사이의 간극을 인정하고 그 상태로부터 출발한 작업들이기 때문이다. 그는 회화라는 올드 미디어로 현실을 따라잡고 읽어내기란 얼마나 버거운 일인가를 잘 알고 있다. 따라서 그의 작업들은 진솔하다. 그의 회화는 자기 고백을 담고 있다. 아파트 거실의 소파를 그릴 때도 그랬다. 지금의 박영균은 한 사람의 네티즌으로서 인터넷 창을 통해 세상과 만나며 동시대의 흐름을 따라잡기 위해서 마우스 클릭을 하고 앉아있는 자신의 시선을 오롯이 담고 있다.

박영균 근작들은 작업실에 앉아있는 예술가 주체가 그 바깥과 만나는 방식에 관한 흥미로운 이야기를 담고 있다. 최근의 그는 인터넷을 통해서 광장을 만나왔다. 이미 잘 알려진 바대로 박영균은 거리에서 움직이는 거리의 화가였으며, 지난해에 완성한 대추리 영상 다큐 〈들사람들〉을 만들기까지 분주하게 현장을 드나드는 예술가이다. 젊은 날부터 지금까지 미술운

동 그룹의 일원으로서, 공동육아와 대안학교를 만들고 이끈 학부모로서, 공공미술 프로젝트의 감독으로서, 현장예술의 기록자로서 살아온 박영균은 386세대를 대표하는 반듯한 아트 액티비스트이다. 그런 그가 올해에 펼쳐진 일련의 광장 현상에 대해서 인터넷 매체를 통해서 정보를 수용하면서 그것을 매우 객관화한 외부의 사건으로 받아들이기 시작했다. 물론 그는 올해에도 몇 차례 거리로 나간 게 사실이다. 그러나 정작 중요한 것은 그의 예술이 바깥을 바라보는 창으로서의 미디어 자체에 관한 흥미로운 해석을 담고 있다는 점이다.

박영균의 근작은 스타일의 문제에 있어 이전과 다르다. 인간이 아닌 인형을 다룬다는 점이다. 더군다나 그동안 아크릴릭 페인팅을 주로 해왔던 그가 모처럼 끈끈한 유화로 그려낸 근작들은 솜씨 좋은 페인터 박영균의 회화적 깊이를 더해주고 있다. 그의 최근작들은 플라스틱의 매들맨들한 질감과 화려한 색채에 대한 탐닉으로부터 출발한다. 그것은 유년기 시절에 체험했던 나무나 흙으로 만든 물건들과 확연하게 차별화한 새로운 물건으로서의 플라스틱에 대한 기억으로 거슬러 올라가기까지 한다. 대량생산 대량소비 사회의 심볼과도 같은 플라스틱은 인간의 형상을 재현하는 데에 있어서도 매우 탁월했다. 플라스틱 인형의 등장으로 인해서 우리는 그 이전보다도 훨씬 다양한 방식으로 인류의 과거와 현재와 미래를 만나왔다. 플라스틱 인형은 현실에 대한 재현 기제로 작동하는 것은 물론 그 너머의 판타지로 기능해 왔다.

박영균이 주목하는 플라스틱은 바로 이 대목, 그러니까 인간의 형상을 재현하는 것은 물론 판타지를 조작하는 물질로서의 특성이다. 그렇다고 해서 박영균이 플라스틱 인형 그 자체에만 탐닉하는 것은 아니다. 오히려 그는 이 물건들의 문맥을 타고 넘어서 자신의 내러티브를 구축하는 방법론으로 사용하고 있다. 박영균의 회화적 발언에 등장하는 인형들은 동시대 인간에 대한 그의 진술을 위해서 등장하는 대리 표상인 셈이다. 그가 채택한 인형들은 레고 인형들을 비롯해서 카우보이, 솔저, 미미 등의 우리 눈에 많이 익은 인형들이다. 이들 대리 인간들이 펼치 보여주는 사건과 상황들은 현실에 대해 비판적 지식을 쏟아내려는 리얼리스트 박영균의 언어를 훨씬 더 풍부한 은유의 세계로 인도하고 있다.

근작에 등장하는 인형들은 실재의 대리 표상이면서 동시에 그 물질 자체에 관한 기호학적 감성의 재발견이다. 〈초록 바탕 위에 플라스틱을 머금은 플라스틱 인형〉은 매끈하게 다듬어

진 플라스틱 재료의 외형적 특징들을 표현하고 있다. 군인의 복장이 띄는 녹색의 색깔과 생명, 희망 등을 담을 법한 녹색의 공존, 이 아이러니를 그림으로 담은 것이다. 〈쏴아악〉 연작은 한 걸음 더 나아간다. 쏟아지는 물대포 이미지 앞에 등장하는 레고 인형들과 미미와 만화 캐릭터들 사이로 현실의 처절한 체험은 기억 저편 너머로 아스라이 미끄러진다. 중요한 것은 그 미끄러짐이 그의 예술적 성찰을 뒷받침하는 또 다른 힘으로 작동하고 있다는 점이다.

근작에서 박영균 내러티브의 다수를 이루는 것이 촛불 내러티브이다. 그는 작업실에 앉아 그 바깥을 중계하는 창을 통해서 촛불소녀 캐릭터를 만났다. 조용필의 단발머리를 흥얼거리며 그는 대작 페인팅 촛불소녀를 그렸다. 그는 2008년에 만난 소녀들에 대한 기억을 이 캐릭터 속에 담고 있다. 한 시대를 대변하는 한 컷의 이미지를 회화 작품으로 남겨서 기록하고 싶다는 생각이 이 한 장의 대작 페인팅으로 남았다. 소녀를 데려가는 세월 속에서 촛불의 기억은 점점 희미해질 것이다. 윤곽선을 흐리게 만든 것도 이 때문이다. 뿌옇게 흐린 경계 속에 상호성이 부족한 우리사회의 구조적 소통부재의 상황이 담겨있다.

3미터가 넘는 대작 〈분홍밤〉은 플라스틱 인형들의 군상을 통해서 동시대의 상황을 재현하고 있다. 풍선을 들고 있는 아이와 유모차를 끌고 나온 엄마도 있고, 의사도 있고 학생도 있다. 배경의 줄무늬는 올드 미디어인 회화의 뒷심 같은 것을 드러내기도 한다. 줄무늬뿐만 아니라 인형을 등장시킨 것 자체부터 그렇다. 이 작업은 현실에 관한 재현일 뿐만 아니라 회화 자체에 관한 저항이기도 하다. 회화의 권위를 비틀고 뒤집어 버리는 것 말이다. 회화의 권력, 심미적 가치를 담보하고 있을 것이라고 믿어 마지않는 회화의 미학적 권위를 부정하는 일종의 키치 전략인 셈이다.

만화를 회화로 옮겼을 때의 역전 상황도 같은 맥락이다. 〈쏴아악〉 연작들에서 보듯이 물줄기와 레고 블록들이 공존하는 상황이 그렇다. 카우보이 아가씨 인형과 풍경이 한 화면에 공존한다. 그는 난 데 없이 판타지를 가진 낯선 풍경들을 회화 작품 안에 끌어들이고 있다. 상투적인 풍경을 끌어들이고 인형과 만화 이미지를 배치한다. 세 가지의 이미지가 중첩되면서 마치 싸구려 그림을 재배치하고 확대했을 때 나타나는 묘한 상황을 만드는 것이 박영균의 전략이다. 물줄기에 등을 돌리고 있는 사람들 가운데서 급박한 긴장감을 끌어내기보다는 서로 밀착해있는 한 쌍의 남녀를 로맨틱한 시선으로 들춰내기도 한다.

그는 광고와 애니메이션, 게임 등에 나타나는 이미지들을 회화 작품으로 번역했을 때 나타나는 낯선 상황을 담아내곤 한다. 올드 미디어인 회화 작업을 하는 화가로서 우리 주변을 떠돌고 있는 다양한 시각 이미지들에 대해 비판적 시각으로 재해석하고 재배치하는 작업들이다. 인터넷 미디어를 통해서 거리의 현실을 실시간으로 접하면서 마치 이라크 전쟁의 이미지를 불꽃놀이 정도의 상황으로 인식하며 CNN을 지켜봤을 때와 비슷한 심정으로 거리의 상황을 인터넷 방송으로 실시간 중계로 지켜보는 예술가 주체 박영균의 체험을 회화적으로 담고 있다. 변화하는 미디어 환경 속에서 그는 나름의 일관성을 잊지 않고 있다. 그는 2002년에 발표했던 〈난 나를 모욕

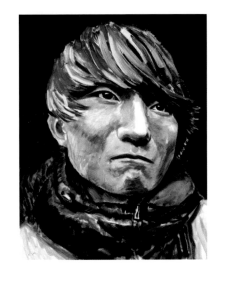

한 자들을 관대히 용서해주었지. 하지만 내겐 명단이 있어〉를 레고 인형 버전으로 번안한 같은 제목의 작품을 통해서 여전히 자신의 심중에 자리 잡은 독백을 쏟아내고 있다.

예술가의 방, 작업실은 고독한 공간이다. 따라서 화가들의 작업실 작업은 종종 붓질의 본능에 따라 자폐적인 자기언어를 반복재생산하는 관행에 빠지곤 한다. 지난 몇 년간 본격적으로 회화작업에만 몰두하지 않았던 그에게 원초적 본능과도 같이 붓질의 추억을 되살린 공간 또한 그의 처소인 작업실이다. 그동안 공공미술의 현장과 대추리 현장을 누비면서 분주하게 세상과 만났던 그가 모처럼 차분하게 작업실에 앉아서 그 바깥을 바라보면서 붓질을 했다. 그의 작업실 발(發) 예술은 그래서 훨씬 더 성찰적이다. 그의 근작들은 충분하게 고인 우물에서 길러낸 매우 진솔한 자기언어로서 매우 강렬한 내적 필연의 발현이기 때문이다.

뉴스 그리기_대한문앞 꽃밭에서 acylic on cnvas 73×92cm 2015

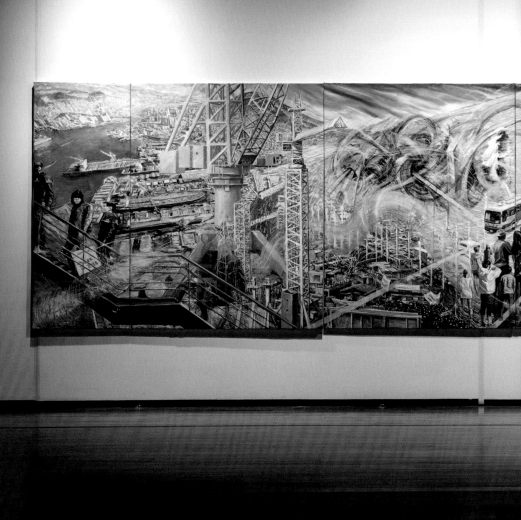

저기에서 내가 있는 이곳까지-오월의 파랑새전-광주시립미술관 acrylic on canvas 162×700cm 2012-2014

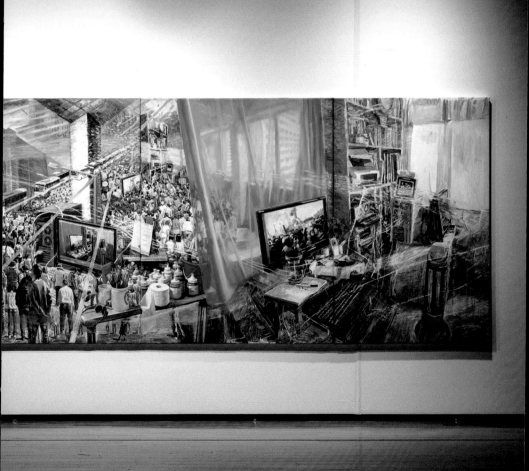

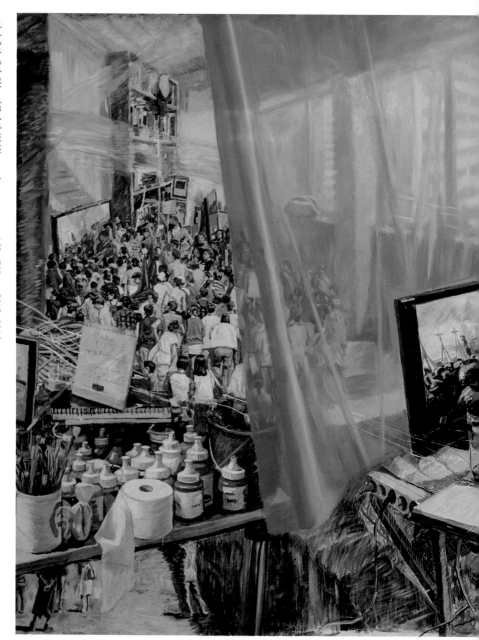

저기에서 내가 있는 이곳까지 (부분) acrylic on canvas 162×700cm 2012~2014

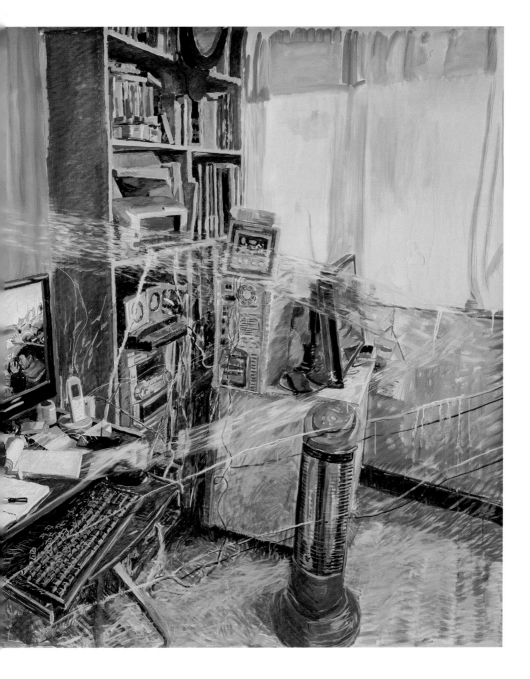

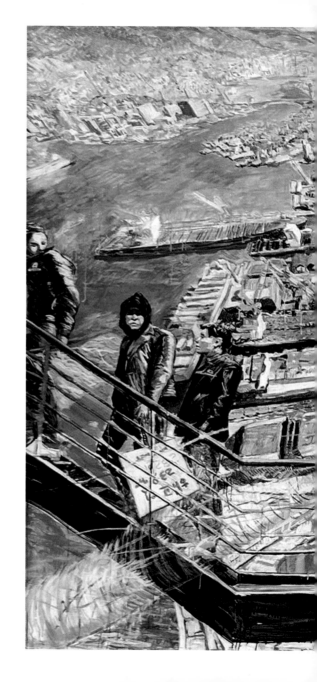

저기에서 내가 있는 이곳까지 (부분)
acrylic on canvas 162×700cm 2012~2014

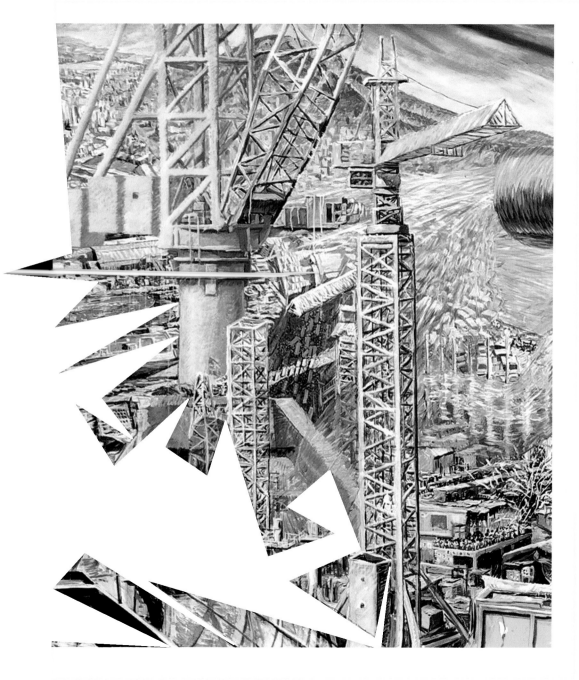

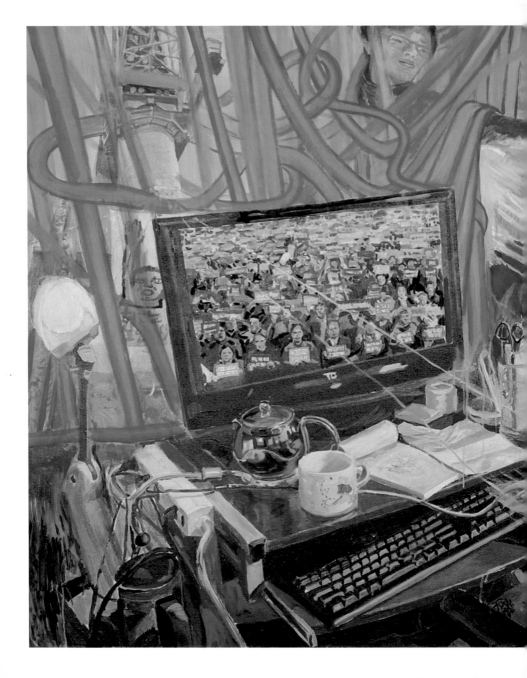

그곳으로부터 이곳으로
acrylic on canvas 163×112cm 2012

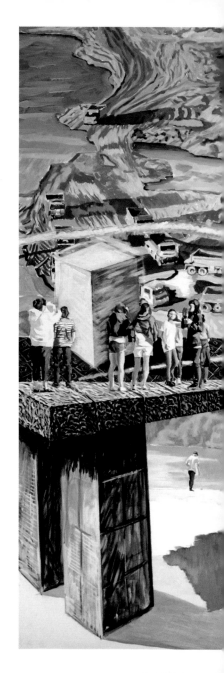

낙동강에서 acrylic on canvas 160×130cm 2010

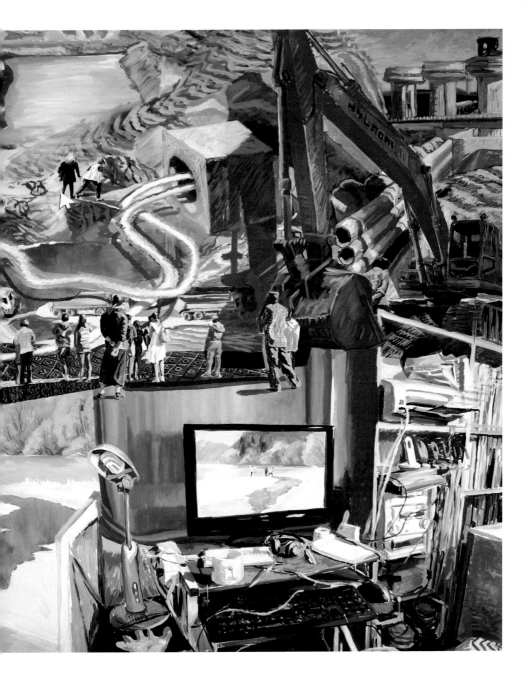

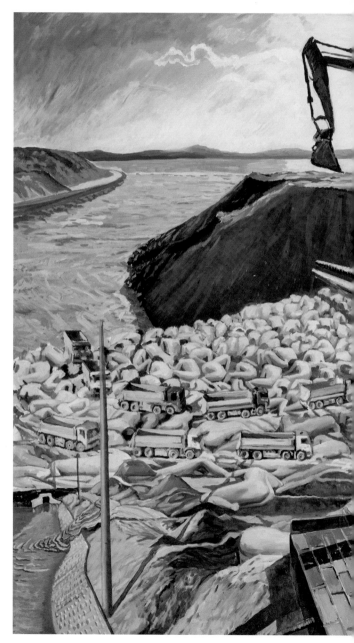

2010년겨울
acrylic on canvas 160×130cm 2010

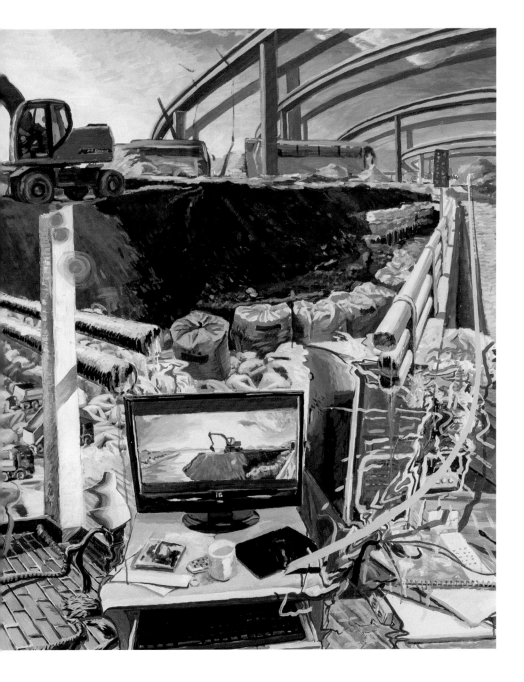

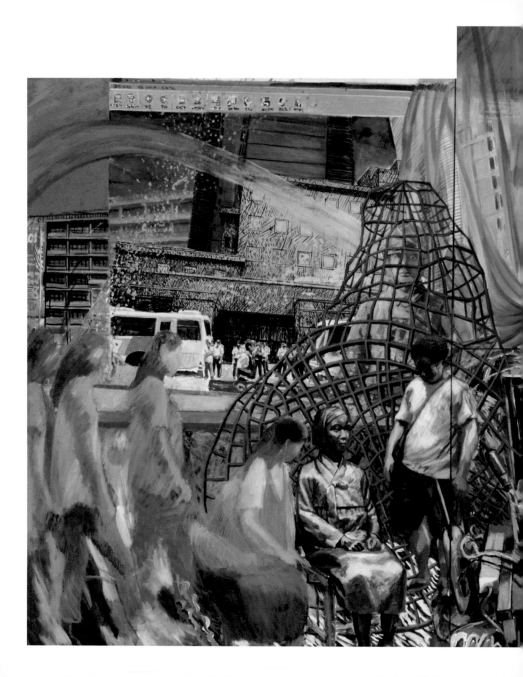

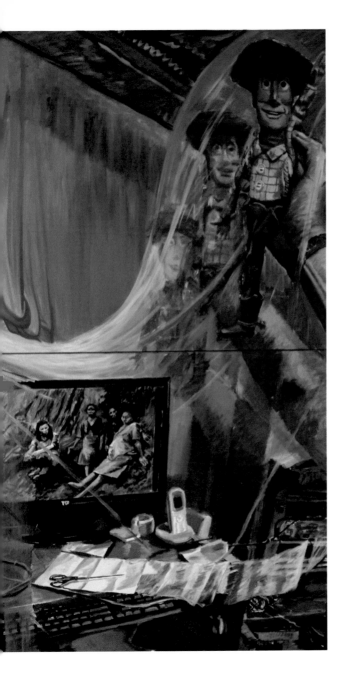

소녀와 카우보이
acrylic on canvas 225×145cm 2013

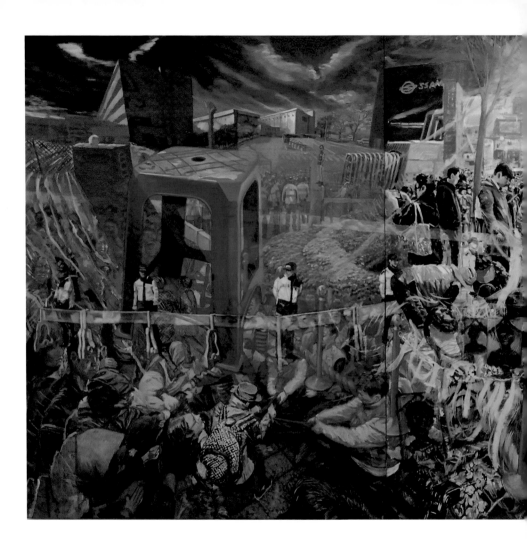

플라스틱 의자가 있는 풍경 acrylic on canvas 145×320cm 2014

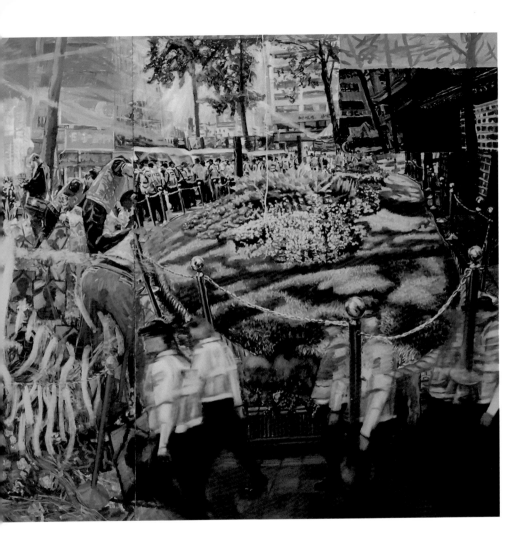

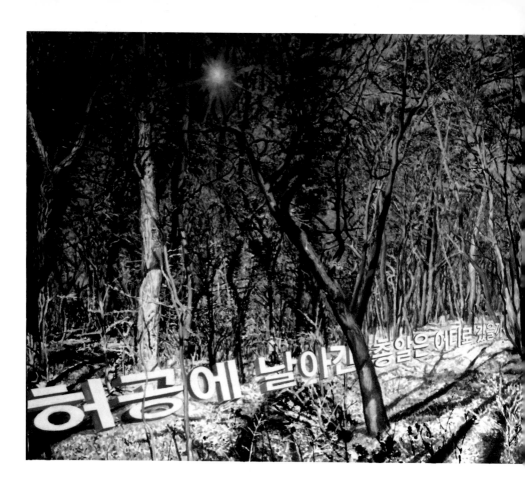

그 총알들 어디로갔을까 acrylic on canvas 325×130cm 2015

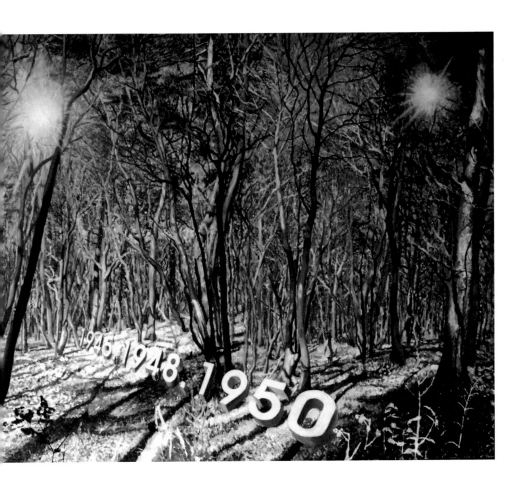

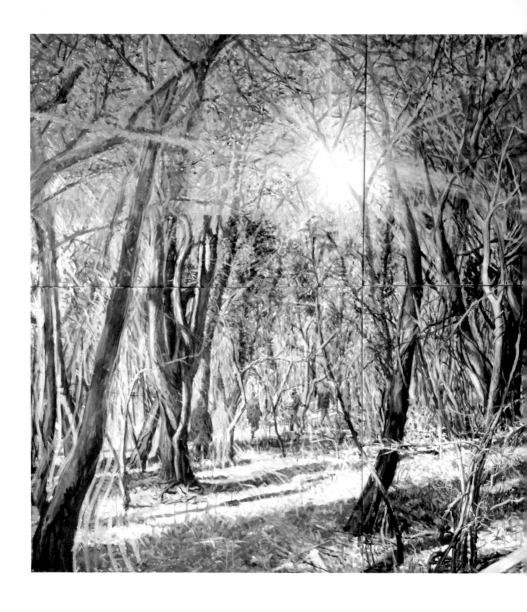

이덕구 산전 가는 길 acrylic on canvas 138×274cm 2014

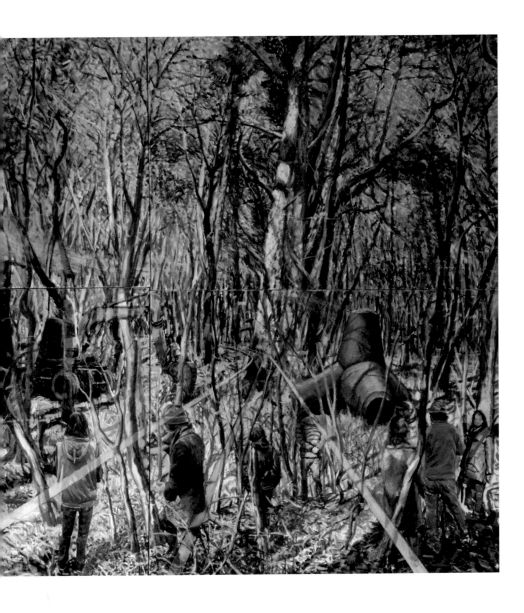

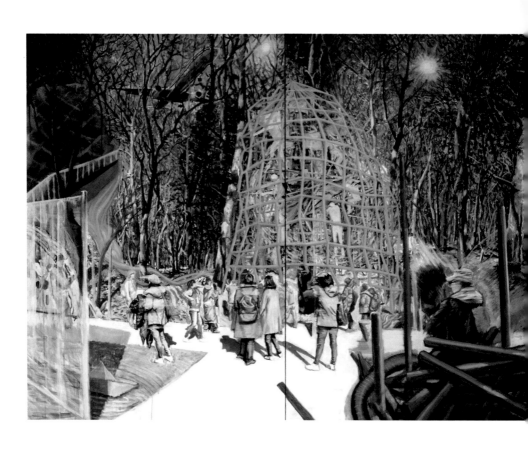

아름답게 스미는 불편한 풍경 acrylic on canvas 61×117cm 2015

뉴스 그리기_101일째 되는 내일 3월 23일 오전 10시 땅을 밟겠습니다
acrylic on canvas 70×120cm 2015

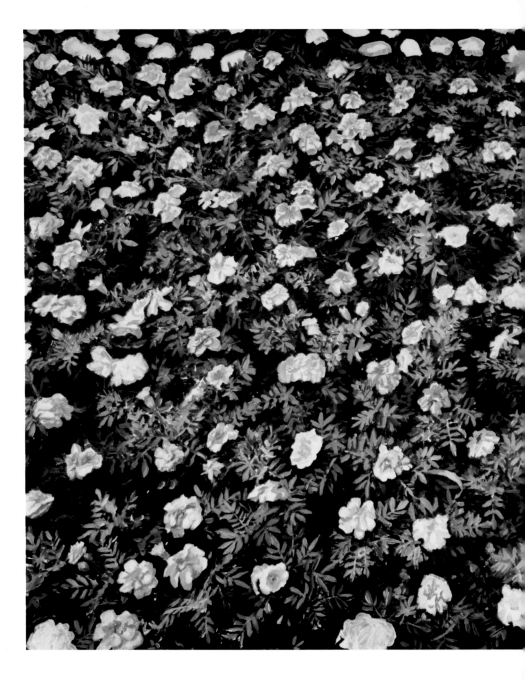

대한문앞 꽃밭
acrylic on canvas
160×130cm 2014

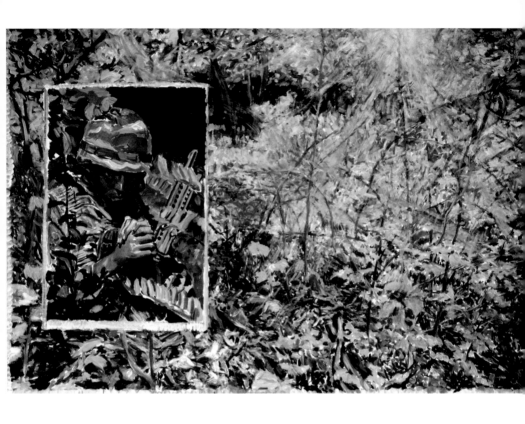

뉴스그리기_1996년 가을 강릉 acrylic on canvas 163×112cm 2012

뉴스그리기 acrylic on canvas 116×91cm

그들은 어디로 갔을까 oil on canvas 194×110cm 2009

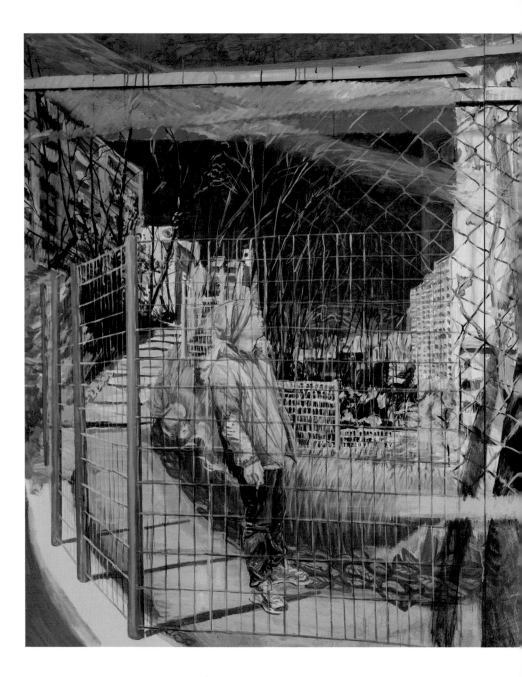

2012년 12월 20일 아침
acrylic on canvas
225×145cm 2013

빨강풍경과 노랑풍경을 지나서 acrylic on canvas 440 ×112cm 2007

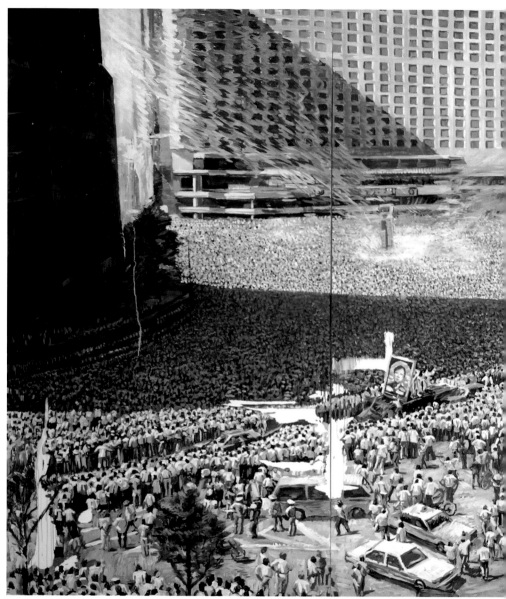

친구가 보는 풍경 acrylic on canvas 193×355cm 2012

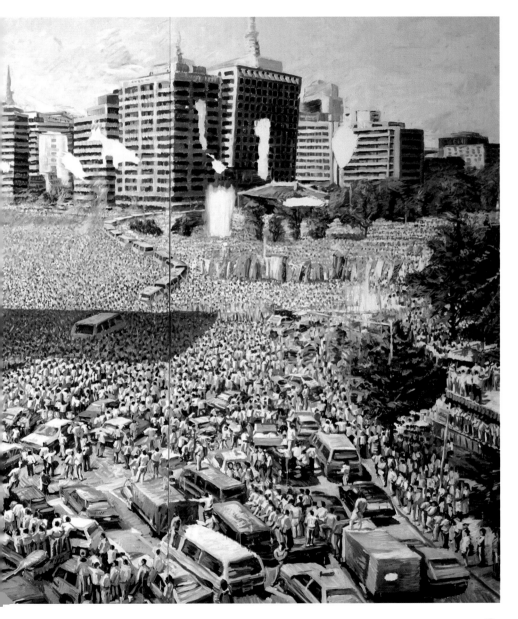

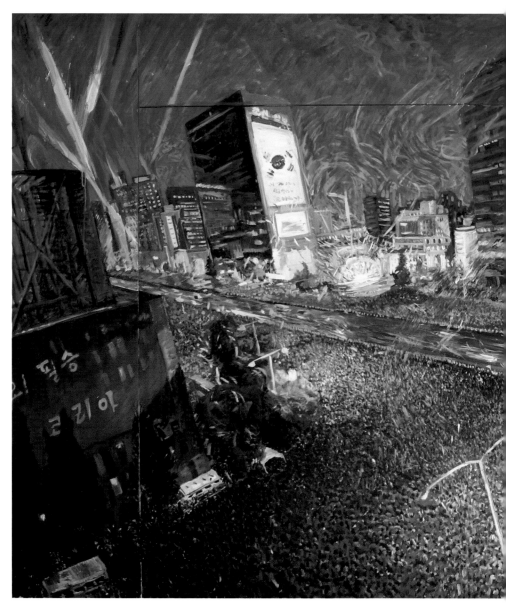

광장의기억 acrylic on canvas 193×355cm 2002~2012

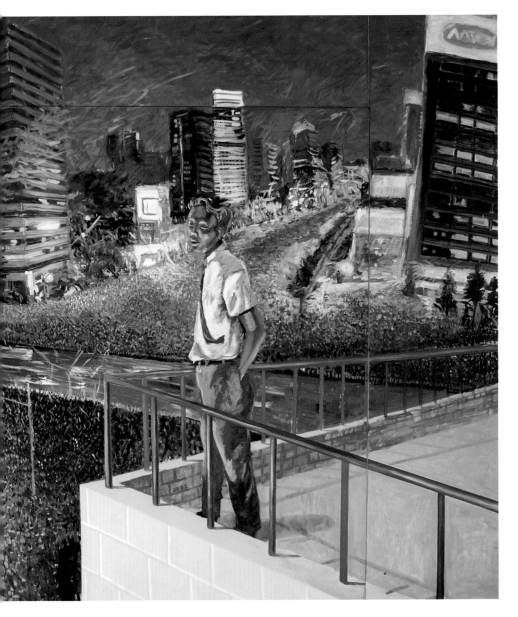

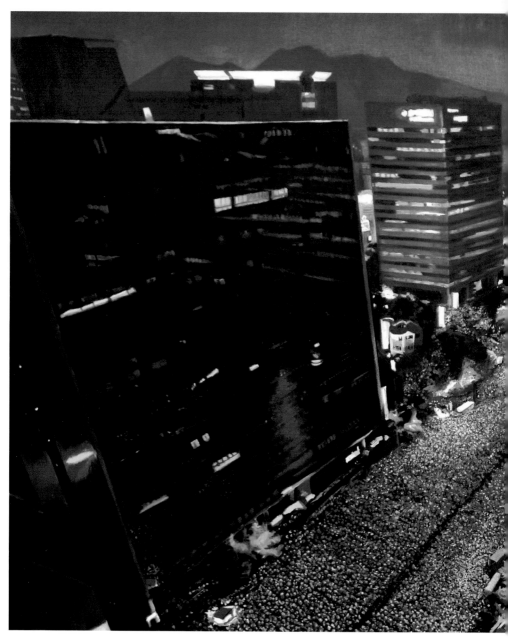

스파이더맨이 보이는 풍경 oil on canvas 193×355cm 2010

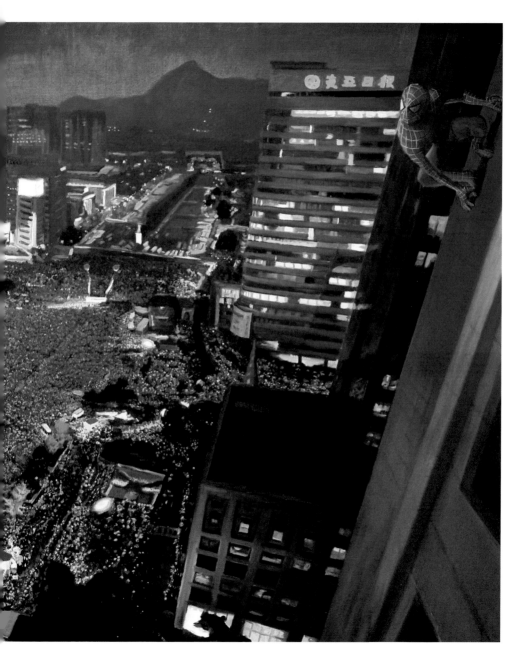

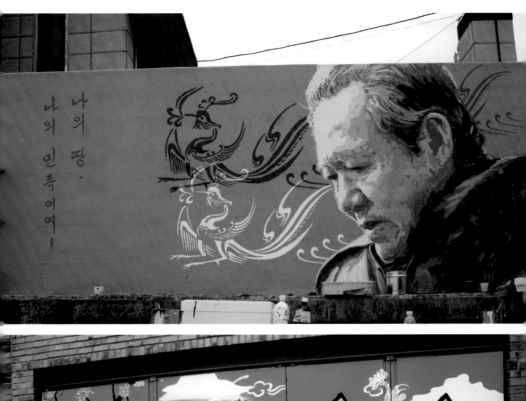

나의 땅, 나의 민족이여!

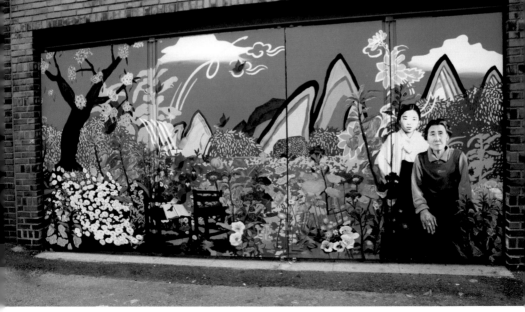

◀ 통영 윤이상 초상벽화 제작 2014
▶ 전쟁과 여성인권박물관 벽화 제작 2014
▼ 평화박물관 유신의 초상전 벽화 제작 2012

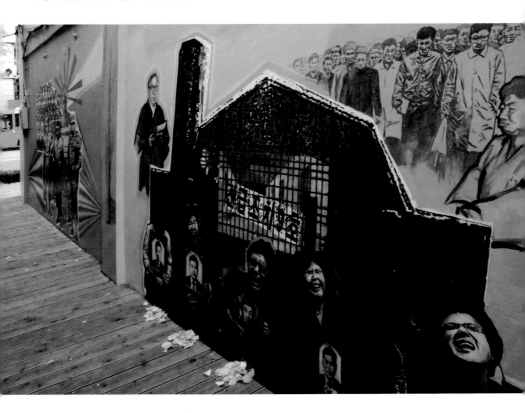

밝은 사회

촛불 소녀 oil on canvas 194×112cm 2010

4명의 모델과 4개의 색 acrylic on canvas 162×130cm 2008

4명의 모델과 4개의 색 acrylic on canvas 162×130cm 2008

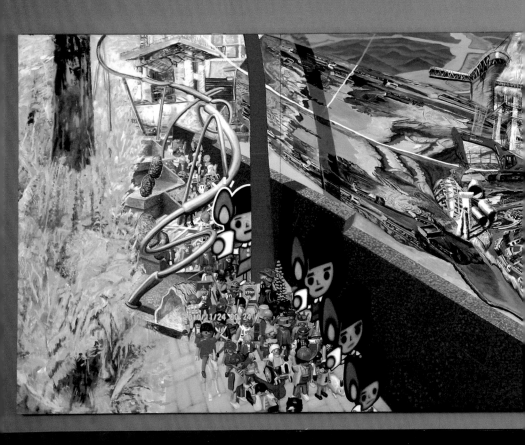

공주가 없는 공주 금강에서 acrylic on canvas 490×230cm 2012

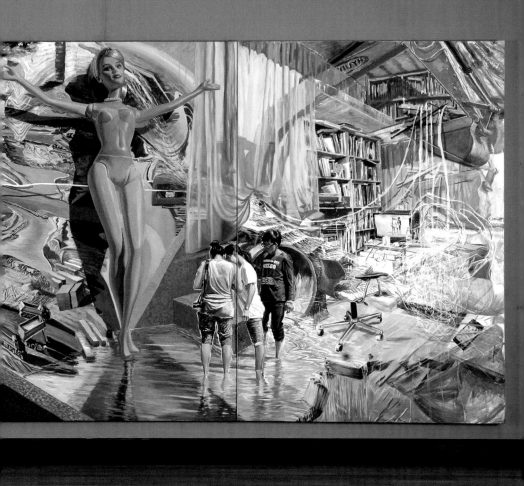

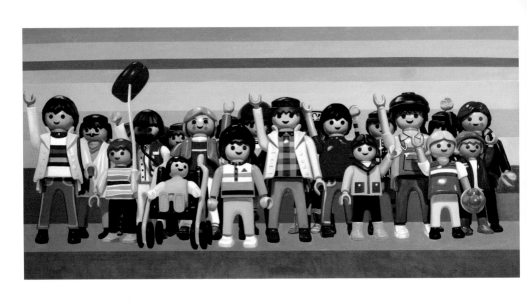

분홍밤2 oil on canvas 350×162cm 2009

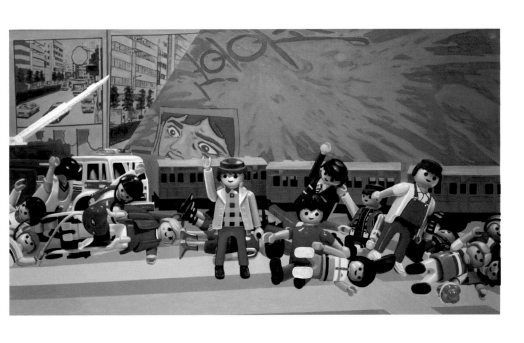

쫘아악 1 oil on canvas 194×112cm 2009

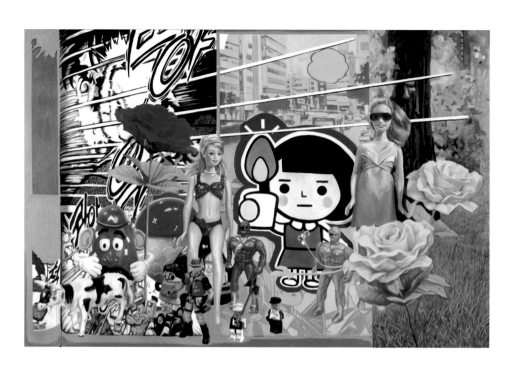

세 가지 풍경 속에 있다 oil on canvas 140×97cm 2009

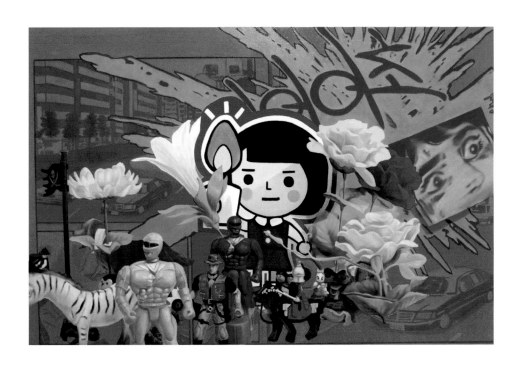

해적 깃발이 보이는 풍경2 oil on canvas 140×97cm 2009

장가요 oil on canvas 194×112cm 2009

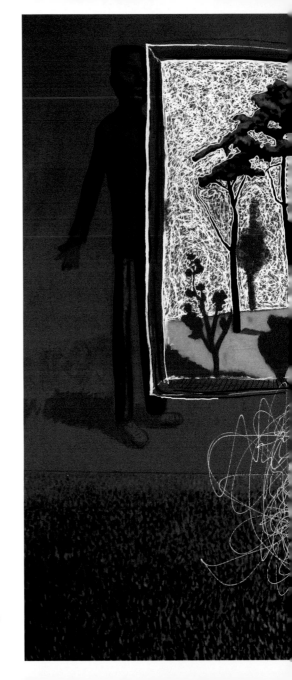

대추리 우디 acrylic on canvas 162×130cm 2008

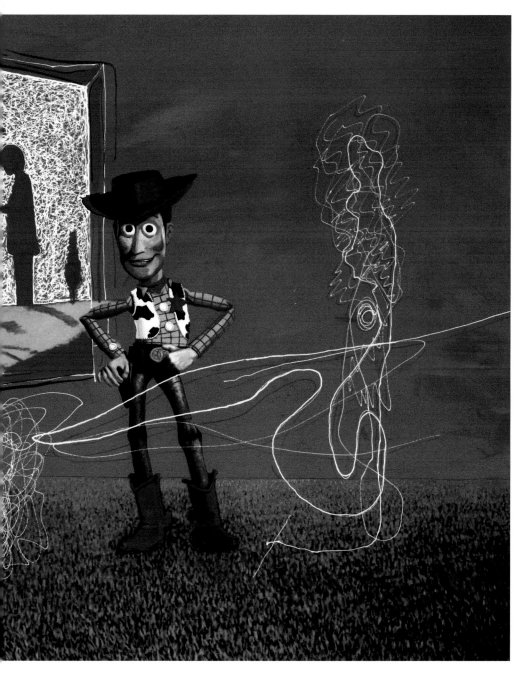

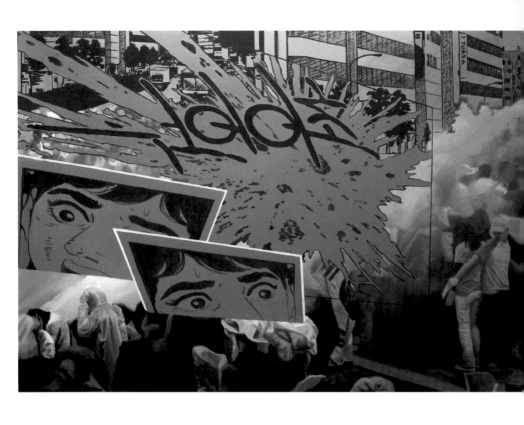

쫘아악2 oil on canvas 194×112cm 2008

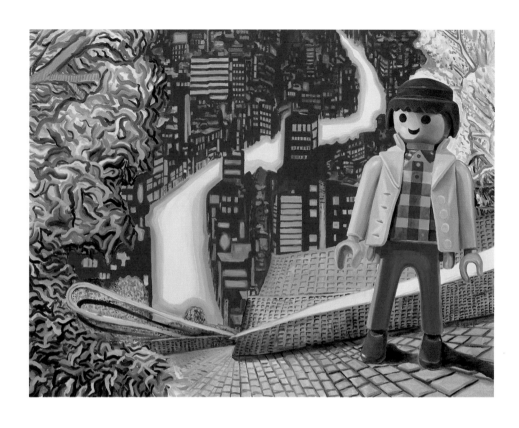

난 나를 모욕한 자를 늘 관대히 용서해 주었지. 하지만 내겐 명단이 있어2
oil on canvas 146×112cm 2008

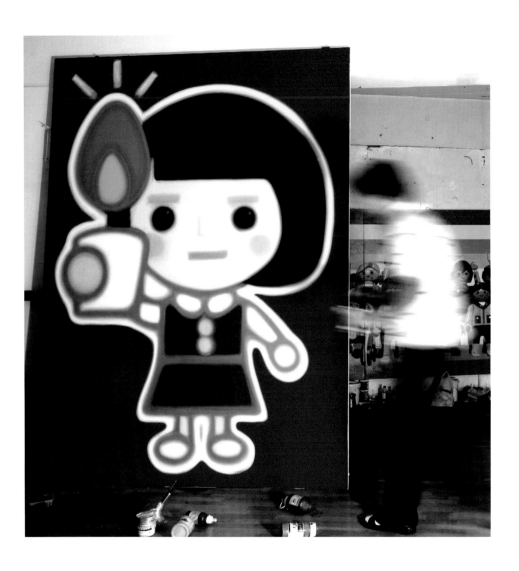

촛불소녀 oil on canvas 194×260cm 2008

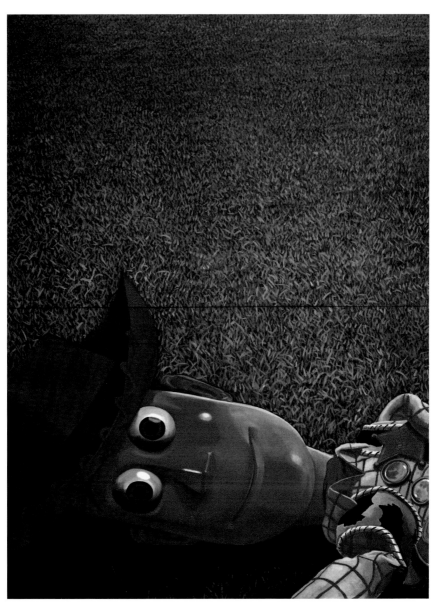

인형을 확대해서 그리다 acylic on cnvas 195×260cm 2007

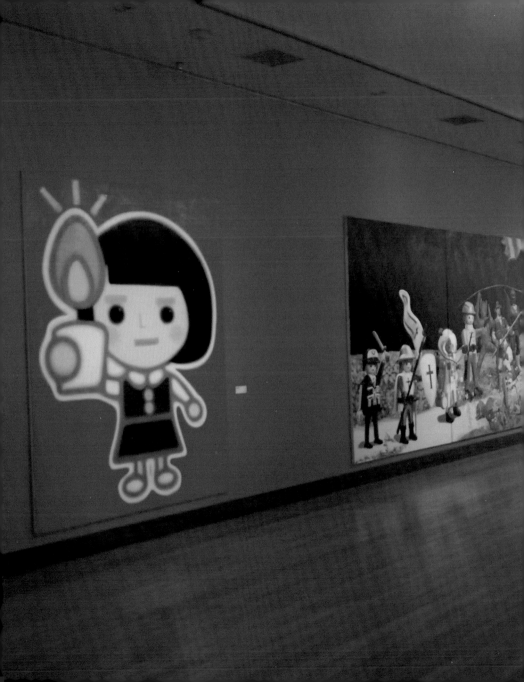

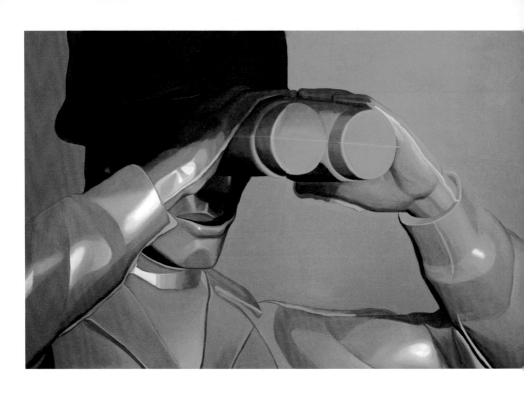

녹색 바탕 위에 프라스틱을 머금은 프라스틱 인형 oil on canvas 261×162cm 2008

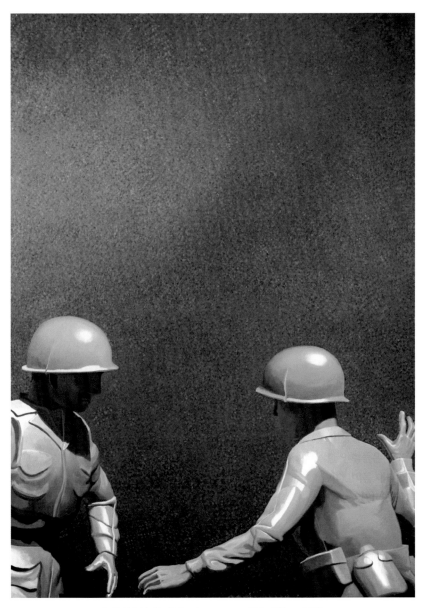

녹색 벽이 보이는 풍경 oil on canvas 162×242cm 2008

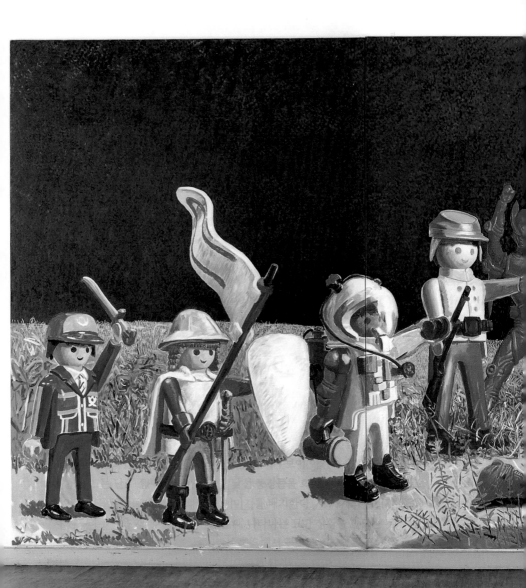

자유를 이끄는 카우보이 600 260cm 2005~2007

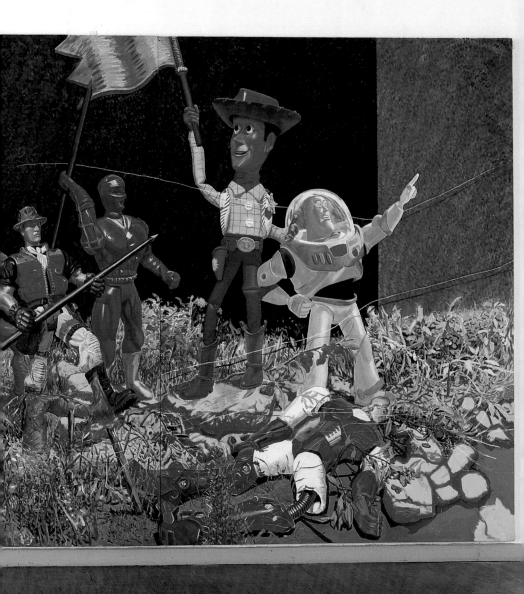

물, 돈, 차, 옷 그리고 사랑

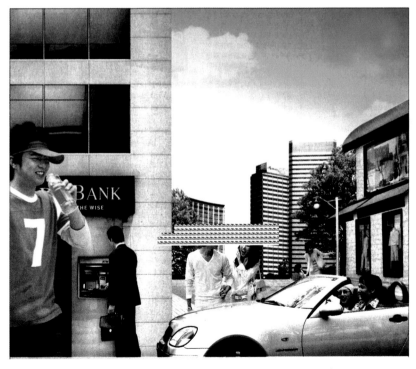

물, 돈, 차, 옷 그리고 사랑 Digital printing 200×150cm 2004

저기에서 내가 있는 이곳까지

김지연 | 미술비평

우리는 장소를 가리키는 말들, 예를 들면 여기, 저기, 거기, 이곳, 저곳, 그곳과 같은 지시어들을 알고 있다. 이 단어들은 화자로부터 대상까지의 거리를 전제로 그 위치를 특정하는데, 이는 대상에 대한 물리적 거리뿐 아니라 심리적 거리도 포괄하며, 위치는 운동의 방향성을 함축한다. 화자의 위치를 근거로 선택하는 장소 지시어는 화자가 대상에 대해 가지고 있는 태도나 입장, 거리감 등을 드러내는 데도 유용하다. 이 위치들은 개별적으로 오롯이 독립되어 있기도 하지만 동시에 연결되어 있으며, 기준을 어디에 두느냐에 따라 '여기'는 '저기'가 되고, '저기'또한 '여기'가 되는 식으로 상대적 관계 안에서 정립된다. 위치에 대한 인식과 위치 간의 관계를 회화적 문법으로 연결 짓는 방식에 대한 관심이 박영균의 근작에서 두드러지게 드러난다. 그가 일련의 작품 제목에 〈저기에서 내가 있는 이곳까지〉, 〈그곳으로부터 이곳으로〉처럼 처소에 대한 지시어를 사용한 것이 화가 자신의 위치와 화면 위에서 펼쳐지는 대상들 간의 위치를 읽어나가는 관계망에 주목한 결과로 보이는 것은 그가 선택한 지시어들의 함의 때문이다. 이는 비단 작품 제목에서만 드러나는 것은 아니며, 그가 시도한 화면 구성 방식에서도 발견할 수 있다.

한때 그의 화면은 열띤 색채와 선명한 이미지로 채워졌다. 자신이 속한 뜨거운 세대가 성취했다고 하는 변혁의 시대 이후, 다변화되어버린 시대 가치와 정서에 응대하는 '자신의 세대'에 대한 변론이자 자화상 같았던 그의 작업은 변명/옹호 하는 자의 객관화될 수 없는 서정적 감수성을 담고 있었다. 자신의 시대와 세대에 대한 그의 입장에 추상성은 없었으며, 당시 그에게 '저기'와 '내가 있는 이곳'사이

의 거리감도 거의 없었던 것으로 보인다. 그는 여기와 저기를 오갔고, 물리적 '저기'
는 심리적 '여기'였을 터이다. 그 경험의 진솔함과 감정이입의 정도는 그의 작업이 전
달하는 메시지에 대한 관람자들의 감정적 몰입도를 높였다. 하지만 근래 들어 그는
'내가 없는 저기'와 '내가 있는 여기'사이의 간극을 의도적으로 인식하려는 태도를 화
면 안에 담는다. 여전히 동시대 문제적 현장에서 시선을 거두지 않는 실천적 지식인
으로서 한진중공업 사태, 4대강 문제, 세월호 사고 등 우리를 옭아매는 무거운 현실
에 대하여 꾸준히 그림으로 발언하는 중이지만, '저기'에 대한 밀착도에는 변화가 생
겼다.

그는 (투쟁의) 현장에 동참하여 연대의 몸짓을 보여주는 (예를 들면 희망버스 탑승
같은) 직접적인 사회 참여의 가치와 힘을 알고 있으며, 그 구체적 경험을 바탕에 두고
작업을 하기도 했으나 그 자신의 눈이 현장을 직접 확인했느냐 하는 점이 작업을 위
한 절대적 전제조건이 되지는 않는다. 이로부터 대상과 화가 사이에는 물리적 거리
감이 형성되었다. 직접적인 경험과 그로부터 파생되는 이야기들에 무게를 두기보다
는 이 현장을 향하고 있는 다양한 시선들을 어떻게 바라보고 판단하고 재구성할 것
인가에 대한 고민이 더 강화되었고 '여기'와 '저기'의 관계 방식을 시각화하는 데 집
중하는 듯 보인다. 결과적으로, 직접 체험이 견인하던 감정적 몰입도의 자리는 대상
과 담담하게 거리를 두자 두드러진 시선의 정치가 차지했다.

그는 최근 한 인터뷰에서, 형상의 에너지를 발견하고, 그 에너지를 매개로 파편화

된 이미지들을 회화적으로 연결하는 데 관심을 기울이고 있다고 밝힌 바 있다. 그가 에너지를 발견한 형상, 이미지는 작가 개인에게 온전히 속해 있는 작업실 현장의 것이기도 하고, '저기'에 갔던 그가 포착한 현장의 이미지이기도 하며, '저기'를 '여기'로 체험한 사람들이 사이버상에 올려놓은 이미지이기도 하고, 때에 따라서는 소위 말하는 확장된 안구들(위성사진, 구글, 네이버, 다음 등의 거리뷰 같은)이 채집한 이미지기도 하다. 사건/현장은 이미지로 빠르게 흡수/저장되니, 이미지는 사건/현장을 바라보거나 환기하게 시키는 매개가 된다. 매체가 확대되면서 하나의 사건을 담는 다양한 시선이 넘쳐난다. 이미지 안에 박제되어 떠도는 사건의 파편들이 판단을 마비/유보할 정도로 넘쳐나는 와중에 박영균은 현장을 향한 여러 시선이 혼재된 이미지들 속에서 '에너지'를 발견하고 그 내적 파동을 연결지어 화면에 배치, 메시지를 이끌어 내는 데 집중한다.

그가 추구하는 화면 구성 방식은 주제나 사건을 도식적으로 맞추는 기계적 조합과는 거리가 있다. 작가가 '에너지'를 언급하는 점에서도 짐작할 수 있는바, 그는 분절된 이미지들 사이에서 읽을 수 있는 정신적 연대감을 연결고리 삼아 자신의 문맥으로 재구조화하고 있다. 서로 다른 맥락의 장면 이미지들을 엮어 이야기 구조를 구축하거나 메시지를 강화하는 시도는 만화의 한 컷, 플라스틱 인형, 사람, 사건의 장면, 풍경 등을 섞어 구성하여 완성했던 〈세 가지 풍경 속에 있다〉, 〈쫘아악〉, 〈해적 깃발이 보이는 풍경〉 같은 2009년 무렵의 작업부터 등장했다. 이질적 요소들을 한 화면에 분절적으로 병치하자, 화면이 다루고 있는 현실의 부조리가 안고 있던 무게감이 휘발되면서 현실이 비현실적으로 다가왔다. 현실의 사건들을 판타지적으로 재구성한 결과, 문제의식에 대한 발언의 목소리보다 현실을 (판타지처럼) 대하는(대할 수밖에 없는) 사람들의 무기력감, 외면하는 태도가 부각되었고, 무기력에 대한 각성이 역설적으로 무거운 현실을 소환해오는 형국이었다.

이 시기와 비교했을 때 2010년 이후의 작업들에서는 화면 구성 요소로부터 야

기되는 판타지성이 사라졌고 장면들은 좀 더 유기적 관계망 위에 놓여 있는 것처럼 보인다. 장면들 간의 연결고리를 섬세하게 찾아 구조를 짜기 때문인데, 이는 화가 박영균의 기술적 성취이기도 하고, 기계적이고 표면적인 조합보다 내밀한 흐름을 시각화하고 싶어 한 작가 의지가 본격적으로 작동한 결과이기도 할 것이다. 하나의 상황으로 향하는 외부의 다양한 시선을 편집하면서 작가는 시선들이 포착한 사건의 장면들로부터 한 발짝 떨어져 나온다. 작가가 직접 촬영한 이미지의 중요성도 약화된다. 나에게 밀착된 직접 체험의 친밀감은 덜어내고, 수집한 이미지들을 회화적으로 구조화하기 위해 화면과 사건으로부터 정서적 거리감을 확보한 셈인데, 화가가 선택한 거리감은 소격효과를 가져와 관람자들이 그의 그림을 통해 실체적 진실을 직시할 수 있도록 돕는다.

화가가 대상과 어떤 거리 두기를 하되, 관념의 유희에 빠지지 않기 위해 긴장의 끈을 놓치지 않고 대상을 향한 여러 갈래의 시선들을 의식하고 있다는 것은 '저기' 그들이 있는 현장과 '여기' 내가 있는 작가 작업실을 한 화면 안에 구성하면서 사용한 이미지 조각들의 선택과 조합의 방식에서 잘 드러난다. 모니터가 두드러진 작업실의 풍경은 작가의 이러한 태도를 시각적으로 구체화하는 데 일조한다. 한진중공업 사태에 얽힌 일련의 움직임들로 구성한 〈저기에서 내가 있는 이곳까지〉, 〈그곳으로부터 이곳으로〉라든가, 사대강 공사 현장에 대한 작업 〈낙동강에서〉, 〈2010년 겨울〉, 위안부 문제와 일본문화원 앞에 세워 놓은 소녀상을 둘러싸고 발생한 상황을 다룬 〈소녀와 카우보이〉 등에 한결같이 등장하는 작업실 모니터에는 작가가 바로 그 화면 안에서 다루고 있는 현장과 관계된 이미지가 떠 있다. 화폭에서 펼쳐지는 '저기'에 대한 기록 이미지를 '여기' 모니터 위에 띄워 놓으니, 여기와 저기가 동일한 상황에 얽혀 있다는 것이 드러난다. 그렇게 모니터는 안과 밖의 연결고리가 된다.

실제 일상생활 속에서도 모니터(라고 쓰고 사이버 세상이라고 읽을 수 있는)는 바깥 세상의 소식을 작업실 안으로 불러들이는 매체로 활약한다. 모니터(인터넷)가 있

는 작업실 풍경을 화면 안에 담는 작가의 선택은 물감과 붓과 책꽂이만 보이는 작업실 풍경을 그려 넣는 것과 확연히 다른 층위를 만들어낸다. 관람자는 모니터에 떠 있는 이미지와 그 바깥 현장의 이미지가 연동된 '작품'을 보면서 '세상을 향해 열린 창'인 사이버 세상과 실제 세상 사이의 간극, 실제의 가상화나 분열, 정보 왜곡에 대해 생각한다. 동시에 모니터가 있는 작업실 풍경은 관람자의 눈 앞에 펼쳐진 작품의 장면이 작가에 의해 필터링 된 내용이라는 것을 확인시켜준다. 정보 조합의 현장을 보는 일은 관람자들이 화면 속 사건으로부터 한 발짝 물러서 바라볼 수 있는 근거가 되고, 작가, 관람자, 화면 속 현장 사이에서 형성되는 담담한 거리감은 상황에 대한 비판적 이해의 폭을 넓히는 데 일조한다.

〈낙동강에서〉는 지인들과 함께 4대강 공사 현장에 답사를 다녀온 후 완성한 작품이다. 굴착기와 트럭이 현장을 누비고 있긴 하지만, 작가가 구성한 당대적 사건을 향한 시선은 파헤쳐진 땅을 웅크린 나신으로 뒤덮은 〈2010년 겨울〉이 현장을 다룬 방식과 비교하면 담담해 보인다. 단체 여행을 떠난 사람들처럼 풍경 속에서 서성이는 일행들의 모습이 그 현장을 대면한 이들의 담담함을 강화하는 모양새다. 그가 모니터 화면 위에 띄워 놓고 화폭에 옮겨 담는 중인 이미지 역시 여유롭게 물가에 머무는 일행들의 뒷모습이다. 폭력적이었을(것이라고 추측되는) 현장의 난폭함(이라고 판단할 법한 상태)이 개인에게 어떤 경각심을 주었을지 이 장면에서는 알 수 없다.

현장을 목격하지 않은 채 서로 다른 관점을 달리는 매체들이 전해주는 상반된 정보들을 조합하며 실체를 파악하고자 하는 이들에게도 그의 이 그림은 선명한 판단의 근거가 되어주지 않는다. 그렇다고 '객관적'이라거나 '중성적'이라고 말할 수도 없는 이 풍경에서는 오히려 사건의 현장을 대하고, 사건을 다룬 이미지를 접하고, 이들 이미지와 경험을 엮어 화폭 위에 하나의 구조체를 만드는, '화가' 박영균이 두드러진다. 그가 '현장'을 대상화한다거나 단순한 작업소재로 소비한다는

뜻은 아니다. 폐쇄적 일상의 공간인 나의 현장 여기 작업실과 부조리함을 대면해야하는 사회적 현장 사이에서, 화가가 직업인 작가가 할 수 있고 해야 하는 실천적 행동이 무엇인가에 대한 작가의 입장을 살피게 된다.

〈그곳으로부터 이곳으로〉에서는 현장과 작업실의 관계가 더 직접 드러난다. 모니터 너머 한진중공업 사태의 현장으로 이어지는 푸른 커튼 저편에 서 있는 한 남자가불쑥 작업실로 촛불을 건넨다. 이 인물은 작가의 자화상 같기도 한데, 그가 작업실로전하는 촛불은 이 시대에 화가의 실천은 어떤 형태가 되어야 하는가에 대한 질문처럼 보인다. 한진중공업 사태를 다룬 또 다른 작품 〈저기에서 내가 있는 이곳까지〉에서는 저기와 여기를 잇는 이미지들의 관계망에 대한 회화적 표현을 강화하고 있다.화면의 왼쪽 '저기'는 한진중공업 크레인이 있는 풍경이고 오른쪽 여기 이곳은 화가의 모니터가 있는 작업실이다.

이곳 작업실에는 박영균이 살아내는 일상의 흔적이 있고 저기에는 투쟁과 연대의상황이 있다. 이 두 위치를 연결하는 고리는 역시 모니터 화면이다. 작가는 모니터가있는 작업실의 풍경을 반복적으로 등장시키는데, 한진중공업의 현장을 보여주는 모니터, 그 현장을 띄워놓은 모니터가 있는 작업실 이미지를 담고 있는 모니터, 다시 한진중공업 현장 이미지가 있는 모니터 등 이미지 속 공간과 현실공간을 중첩하면서배치한다. 반복되는 작업실 풍경은 부산으로 향하는 희망버스 탑승객 행렬 사이로스며들고, 군중과 늘어선 버스는 크레인이 있는 풍경으로 이어져 크레인의 시점으로바라보는 부산 바다 풍경에서 멈춘다.

이렇게 진행되는 화면의 흐름은 예술가 박영균이 현장 속으로 다가가는 방식에 대한 은유적 표현이기도 하다. 부산의 현장에 가지 않았던 작가는 '네티즌'으로서 사이버공간에서 확보할 수 있는 관련 이미지들을 모아 화면을 구성했다. '여기' 머무는 작가는 '저기'를 향한 다른 시선들이 선택한 이미지들을 엮어 흐름을 만들었으며, 그의의식은 그가 만든 흐름의 파동을 타고 '저기'까지 다녀온 셈이다. 예술 노동자로서 작업을 생산하는 화가의 작업실과 내 작업환경까지도 포괄하여 노동환경 전반을 지배

하는 부당함에 대한 저항과 연대의 움직임이 전개되는 현장은 이렇게 이어졌다. 결국 '여기'는 '저기'의 부분집합이라는 사실을 깨닫게 되는 장면이다.

　타인의 시선이 포착한 이미지들을 사용하여 메시지를 구성하기 위해서는 이미지가 담고 있는 에너지의 성격을 제대로 파악하는 감식안이 필요할 터다. 그가 뉴스를 그리기 시작한 것은 그 이유 때문이었을 것이다. 뉴스의 사진기사를 그리면서 박영균은 이미지의 정치를 들여다본다. 동일 공간에서 동일한 복장을 하고 같은 성격의 일을 하는 두 사람의 노동자를 그린 〈뉴스 그리기〉를 보면서, 우리는 두 사람 가운데 누가 정규직이고 누가 비정규직인지 구별해야 한다. 그가 원본으로 삼은 뉴스 사진이 그 질문을 하고 있었기 때문이다. 그러나 이미지를 통해 이를 구별하는 것은 불가능하다.

　이미지와 진실 사이의 거리를 환기하게 하는 이 작업은 동시에 이미지의 정치에 휘둘리지 않기 위해 무엇을 바라보아야 하는지에 대한 고민도 던져준다. 많은 눈들이 생산하는 과부하 상태의 이미지 정보의 홍수 속에서, 개별 이미지들과 이미지들의 배치가 함유하거나 은폐하고 있는 실체적 진실을 끌어올리는 일은 이미지를 다루는 비정규직 노동자 박영균이 실천적 지성으로 행동할 수 있는 가장 진솔한 '노동'이며 '사회참여'다. 2015년 현재 박영균은 그렇게 '행동'하고 있다.

주류를 바꾸자 digital printing 110 ×150cm. 2004

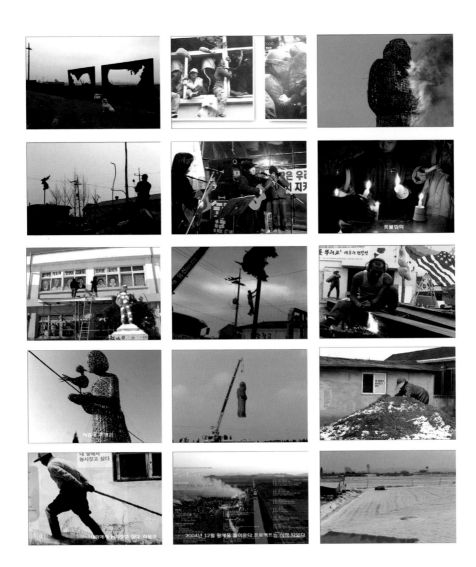

들 사람들_ 다큐멘터리 싱글채널 비디오 45분 2008

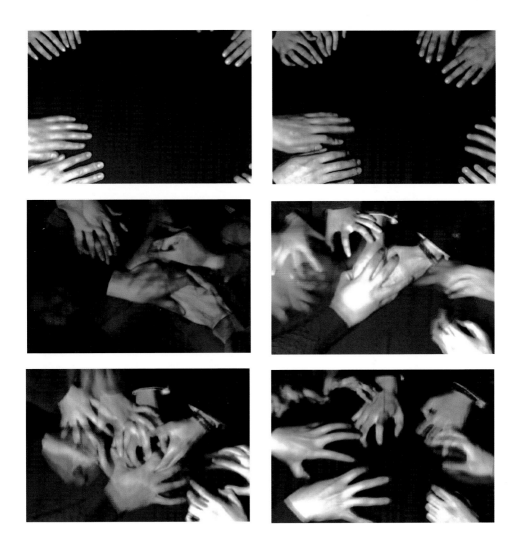

손 싱글채널 비디오 3분40초 2003

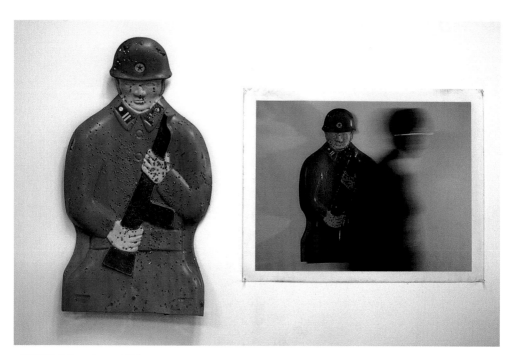

살인의 추억 Digital print 2003

▼ 영상다큐전 의무를 넘어 싱글채널 비디오 45분 문화일보갤러리 2006
▶ 교육은 영상설치 다채널 비디오 5분 문화일보갤러리 2006

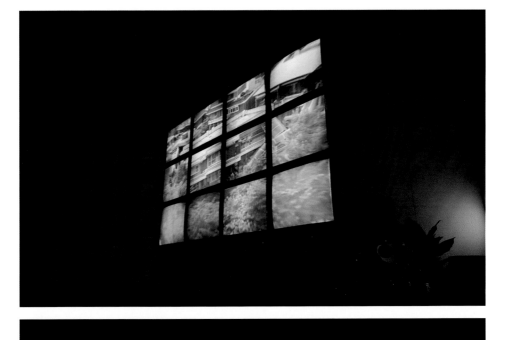

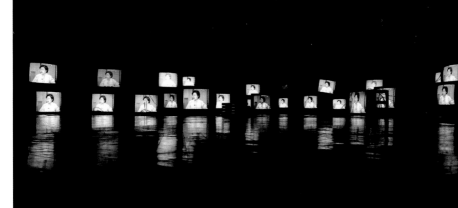

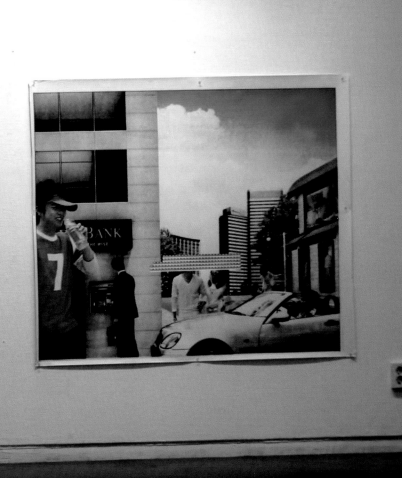

HOME, SWEET HOME 대구예술회관 2005

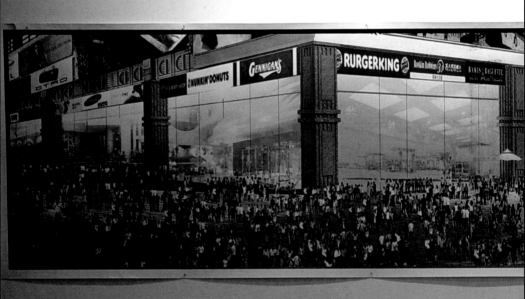

러거킹이 보이는 풍경 문화일보갤러리 digital printing 500 ×120cm 2004

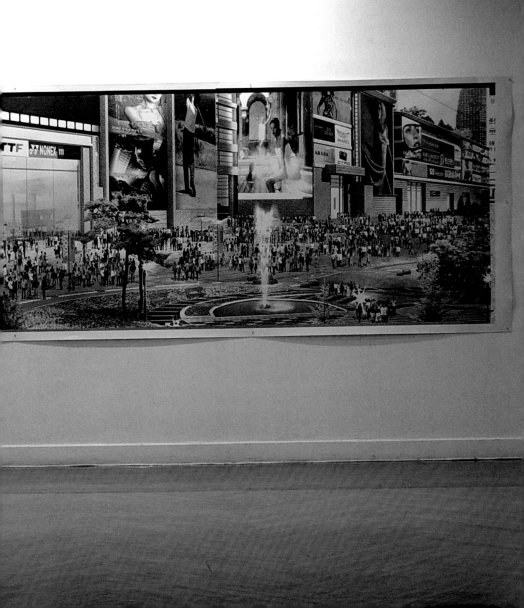

다리 위의 그녀 digital printing 150×120cm 2004

유신의 초상 박정희 기념관 digital printing 150 ×120cm 2012

대추리에서 digital printing 200×150cm 2007

저항예술제 digital printing 150 ×120cm 2015

저항예술제_빨강마티즈 digital printing 150 ×120cm 2015

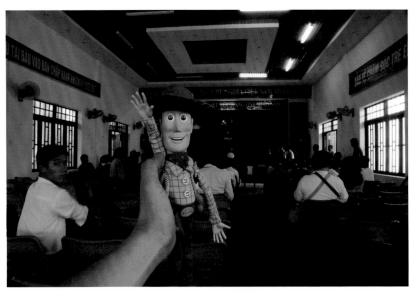

베트남에서 digital printing 150 ×120cm 2012

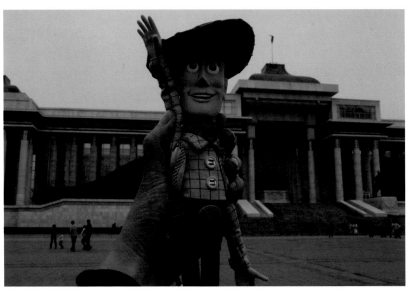

칭기스칸과 우디 digital printing 150 ×120cm 2011

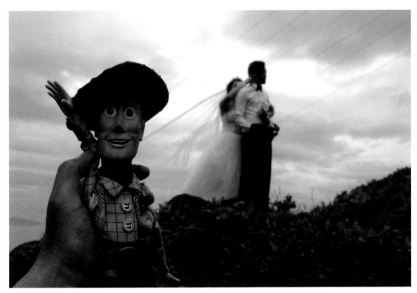

베트남에서 digital printing 150 ×120cm 2012

베트남에서 digital printing 150 ×120cm 2011

탕! 거울 속의 입으로만

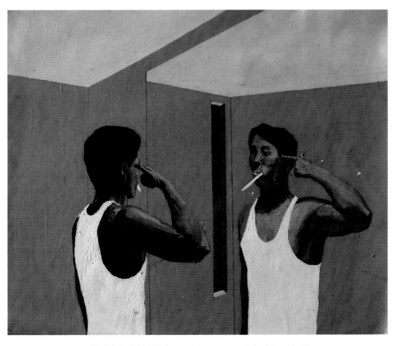

탕! 거울속의 입으로만 acrylic on paper 80×65cm 1999

김대리의 멜랑콜리

강성원 | 미술평론가

1.

〈86학번 김대리〉가 야한 비디오 화면이 흐르는 노래방에서 술에 취해 노래를 부른다.
어느날 그는 상념의 끝이 보이지 않는 〈깊은 슬픔〉의 어두운 그림자와 문득 마주친다.
그들 〈부부〉는 나날의 관행의 힘으로 어둠을 헤쳐갈 뿐이다.
〈김대리〉와 〈아파트〉, 〈삼풍〉, 〈광화문〉, 〈아저씨〉가 내비친 자전적 체험들은
어디서건 밝은 희망을 찾을 수 없었다는 듯이 좌절과 강박으로 차있다.
자기는 강박과 좌절의 현실을 김대리를 통해 대변되는 세대들, 즉 그 자신을 포함해서
80년대 대학시절을 보낸 세대들에게 공통된 것으로 본다.

그는 이번 전시에서 이들 세대들의 정서적 혼란에 관해 토론한다.
자신이 속한 세대의 정서적 혼란에 관해 얘기하고 싶은 마음의 정당성은 어디에 근거하는가?
물론 모든 사람들은 세상 사람들에게 자신의 얘기를 할 수 있다. 특별한 정당성 없이도
혹은 대개의 사람들은 자신의 정서적 혼란에 대해 언제나 누군가에게 얘기해 왔다고 볼 수
있다.
하지만 박영균은 자신이 속한 세대의 이야기를 거의 강제하다시피 들어주기를 바라는
강렬한 톤으로 그려내고 있기에, 우리가 어쨌든 그런 힘든 이야기를 들어주어야 하는 가라는
반문과 더불어 왜? 라는 의문이 떠오른다.
우리 역사의 어느 시대치고 사실 상식으로 가늠할 수 없을 만큼의 고통과 절망으로
치를 떨지 않은 시대가 없었기 때문이다.
언제나 급격한 변화와 혼란의 시대였고 가치관의 갈등 또한 컸었다.
김대리가 취해서 찾는 노래방은 그의 저지된 욕망이 분출될 수 있도록 하는 곳이다.
저지된 욕망의 분출은 이곳에서 정서의 밑 빠진 심연으로 밑 간데를 모르게 흘러 들어간다.

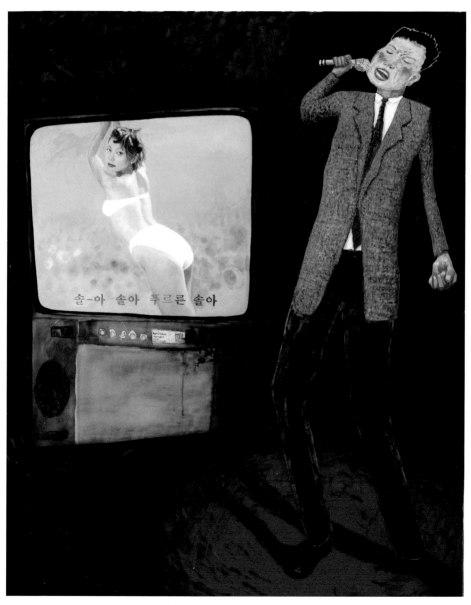

솔-아 솔아 푸르른 솔아

86학번 김대리 acrylic on canvas 162×130cm 1996

슬픔은 그의 인생이 노래방의 분출 속에서 더욱 더 김대리답게, 김대리처럼 되어간다는 것을 아는데서 생긴다.

김대리는 꼭지 떨어진 과일처럼 말라틀어지며 일상의 안위에 익숙해지면 질수록 오히려 좌절의 소리없는 동요에서 벗어나지 못한다. 박영균은 그들에게 과연 어떤 빌미로 희망을 위한 연대의 멜랑콜리를 그려 줄 수 있을 것인가?

90년대는 온갖 미래사회의 기호가 난무하는 가운데서도 실은 희망이란 없다는 것을 모두가 다 눈짓으로 서로서로 아는, 모두가 모두를 기만하는 시대였다.

누구도 이젠 이미지의 정직함 혹은 그 진실은 생각지 않는다. 이미지의 의미는 언제나 바뀔 수 있는 것이고 그래도 되는 것은 느끼게 한 첫 세대가 이들이다.

김대리 세대의 80년대는 '진보'의 이미지가 지닌 강경한 과잉의 의미에 미래를 걸었으나 이제 바로 그들이 90년대 들어 이미지가 지닌 의미의 표리에도 불구하고, 또한 바로 그런 이유 때문에 이미지는 미래사회의 전부라고 설한다.

2.

〈86학번 김대리〉의 비애를 가장 전형적으로 안고 사는 사람중의 하나가 박영균이다.

이미지의 독재적 실체(80년대 리얼리즘)와 이미지의 가상현실(90년대)이라는 두 일루션의 극단 사이에서 실존을 강박했던 시대의 숭고한 이미지, 시대의 아우라는 그를 역사의 대리인으로 느끼게 만들어 그 스스로 자신의 자유를 역사와 영광의 이름으로 내팽겨치게 했다.

그는 그 강물에 몸을 던져 본 기억으로 자유롭게 헤어나오지 못한다.

그것이 과연 자유일까하고 반신반의할 수 있을 뿐이다.

이와같이 이미지에 대한 사회적 표상의 표리가능성을 극단적으로 체험한 최초의 세대는 이들이고, 이들이 이 표리를 넘어서지 못한 것은 냉전체험의 의미지형 그 너머를 볼 수 없었던 한 세기의 역사 감정이었기 때문이다. 이 세대는 이런 조건과 현실들 모두에 대해 지금 막 어렴풋이 느끼기 시작하고 있다. 박영균의 자괴감과 자조섞인 멜랑콜리의 근원은 이런 느낌에서 나온다.

그러면서도 그는 여전히 일말의 연대를 위한 어떤 조건들에 대해 은근히 희망하는 것을 잊지 않는다.

강력한 청춘시절의 습관.

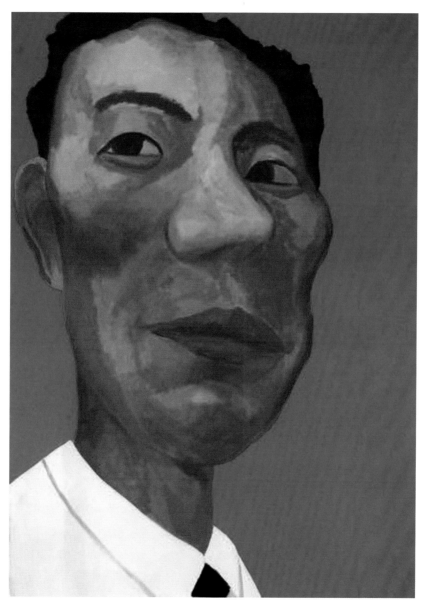

김대리의 초상 acrylic on canvas 162×130cm 1996

〈김대리〉의 멜랑콜리, 즉 자신에 대한 폭력은 자신안에 있는 이중의 도덕감정을 극복할 수 없기 때문에 생겨난다. 김대리의 폭력적 멜랑콜리에 대해 박영균 또한 폭력적 정서반응으로 대응한다. 김대리도 박영균 자신도 시간과 공간의 진행이 지금 이렇게 되어가는 것에 대해 그럴듯한 설명을 스스로 찾지 못하고 있는 것이다.

이들은 이미지로 도피하곤 이미지에 자신의 정체성을 밀어 붙여 보았다가 다른 이미지로 도피하곤 하면서 언제나 자신을 찾지만, 스스로 자신을 기피하기도 한다.

이미지는 언제나 변명을 위해서, 표현을 위해서만 자기 기능을 한다. 이것이 원래 이미지의 기능이었던가 또 다시 반신반의해 진다. 박경균은 〈김대리〉속에 없지만 있는 것처럼 폭력을 행하고 있다. 그는 있는 것 같지만 없다는 것을 눈치채면서 안도하며 그림을 계속 그려 나간다. 〈아저씨〉는 〈김대리〉를 바라보는 제3자이면서 박영균이기도 하지만 또한 김대리이기도 하다.

박영균은 〈아저씨〉를 통해 잠깐 이미지의 삼위일체, 육체의 표현을 찾는다.

육체와 영혼, 정신이 하나의 이미지에 붙어있는 모양, 그 순간의 생명을 보았다.

그러나 그것도 잠시, 그는 다른 이미지로 다시 떠내려 간다.

작가 자신이 전시에서 시대가 놓인 '과도기'의 어정쩡함을 기대로 보여주고자 한다.

그래서 그와같은 86학번 세대가 겪은 냉전의 이미지들이 불귀의 능선을 넘은 표현의 죽음을 의미하는 것만은 아니었음을 은연중에 나마 드러낼 수 있었으면 한다.

그러나 그는 아직 아이러니의 참뜻을 웃음으로 터득하지는 못했다.

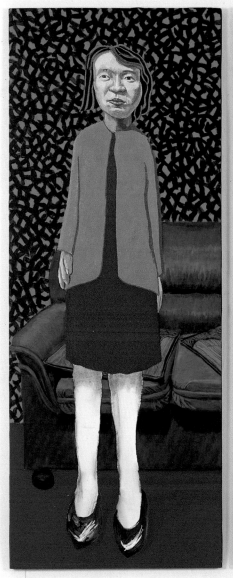
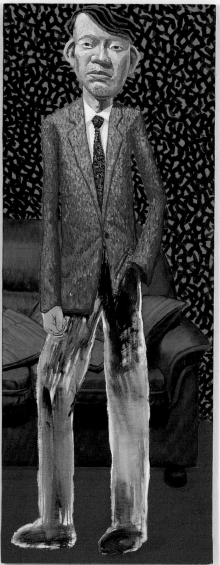

너나2 Acrylic on canvas 45×193cm 2001

간이역 부산시립미술관 2006

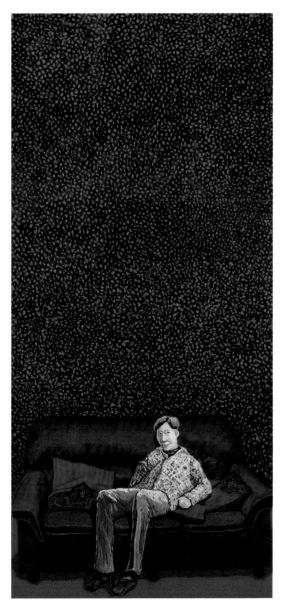

살찐 소파의 일기6 acrylic on canvas 116×270cm 2003

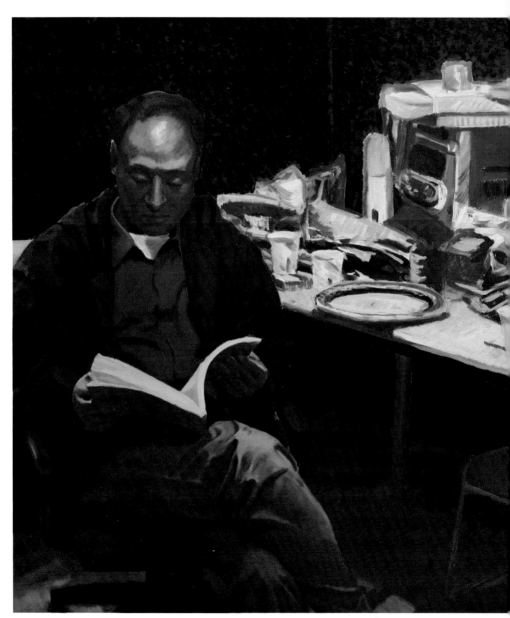

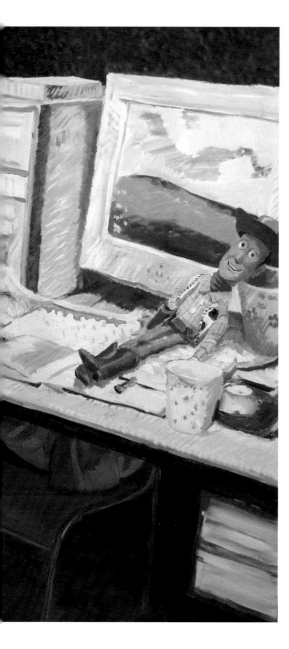

작업실 탁자위 인형(부분)
acrylic on canvas 162×242cm 2008

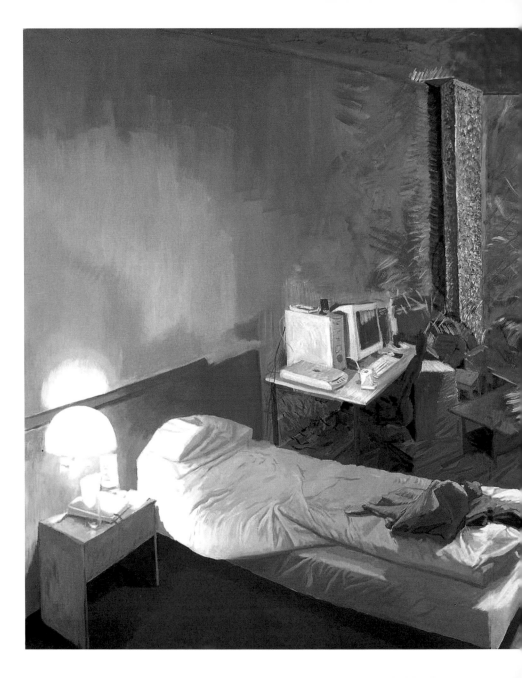

파란 기둥이 보이는 방
acrylic on canvas 202×145cm 2004

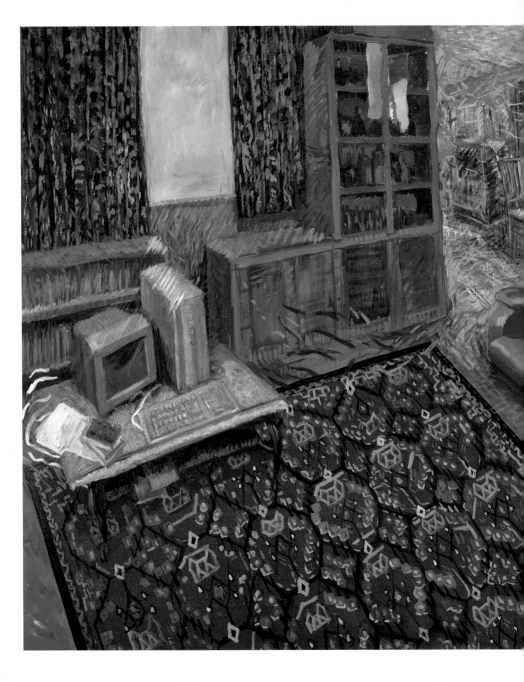

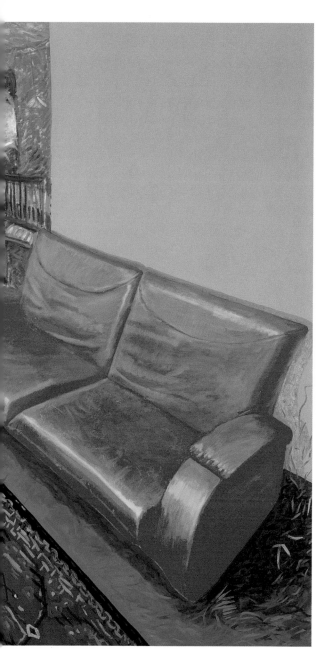

살찐 소파의 일기5
acrylic on canvas 290×218cm 2003

수원미술전시관
낙원의 이방인展 2010

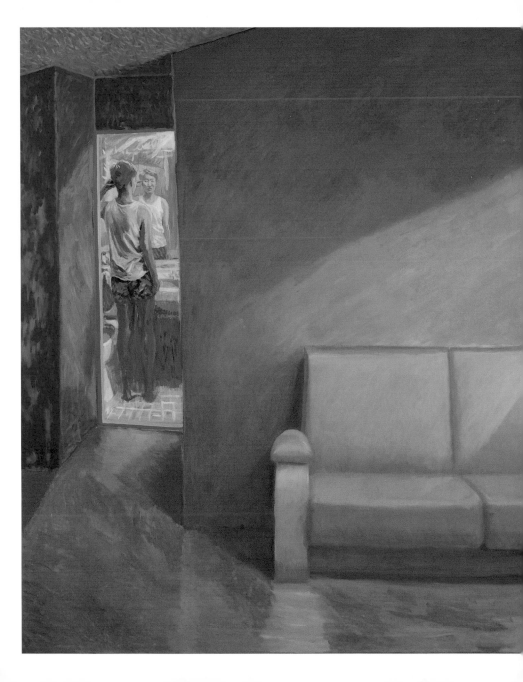

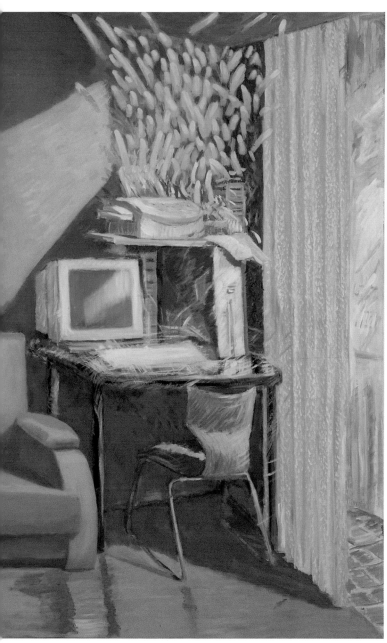

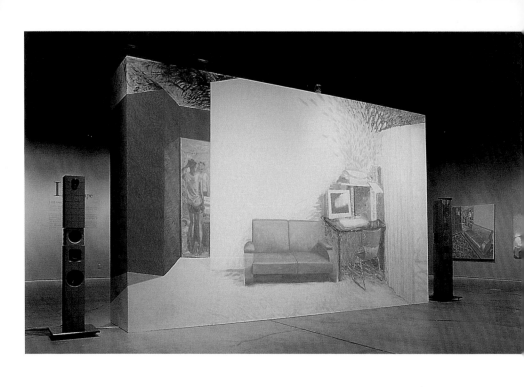

Life Landscape 탕! 거울 속의 입으로만 서울시립미술관 가변설치 2004

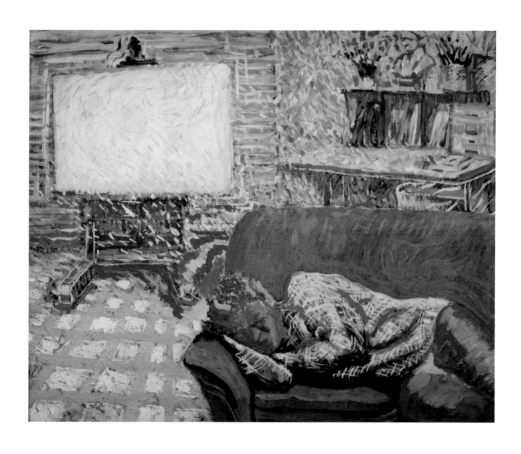

화가의 잠 acrylic on canvas 53×45cm 2001

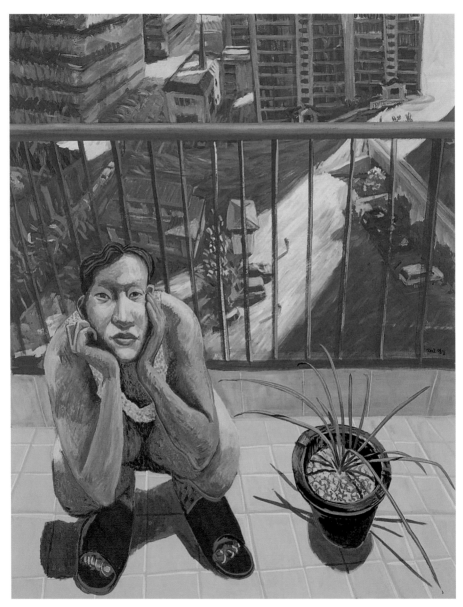

베란다에서 acrylic on canvas 92×117cm 2001

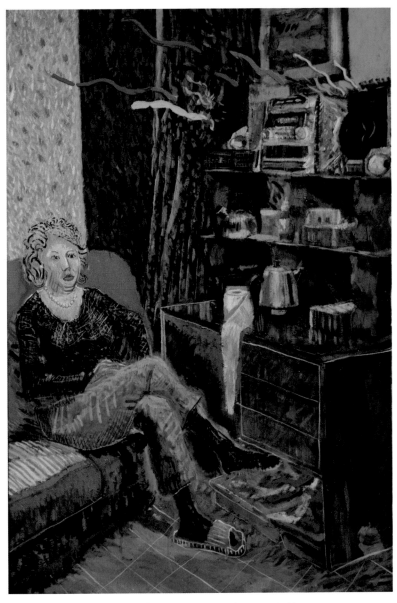

모델과 소리 acrylic on canvas 65×90cm 2001

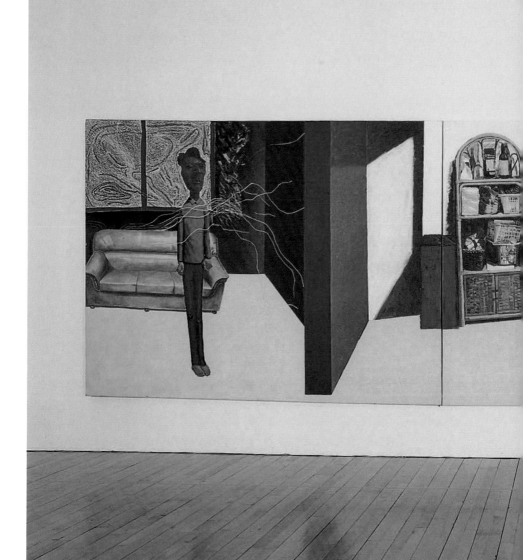

파랑 기둥이 보이는 방 acrylic on canvas 660 × 194 cm 2004

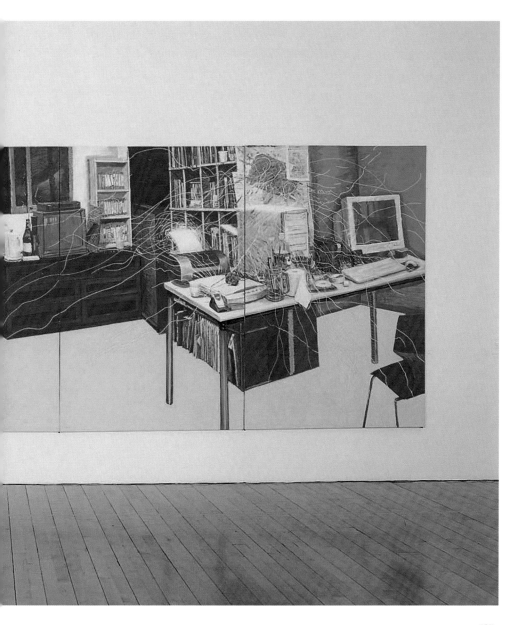

간이역 부산시립미술관 2006

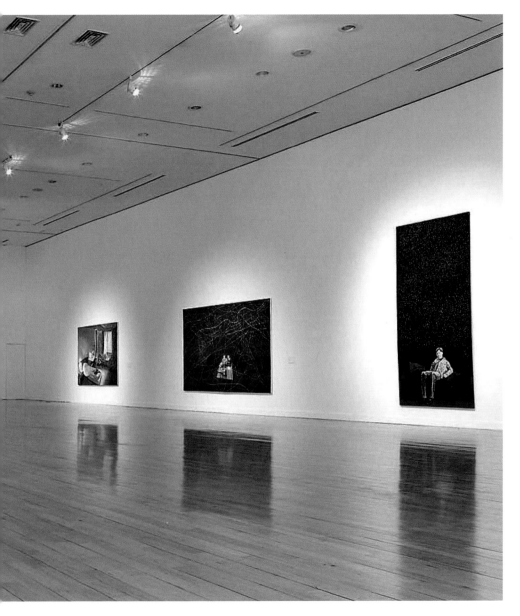

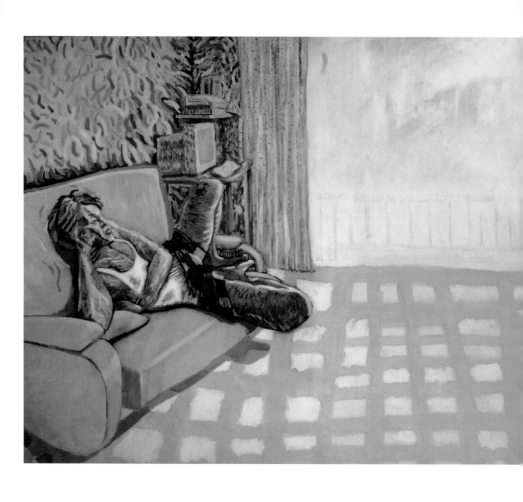

살찐 소파의 일기1 acrylic on canvas 320×130cm 2001

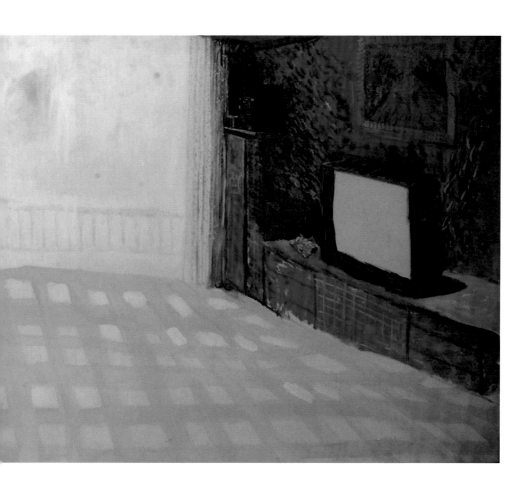

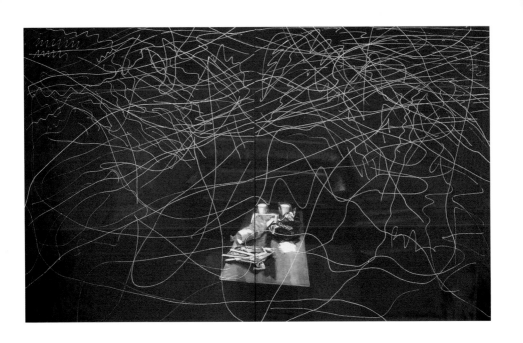

살찐 소파의 일기4 acrylic on canvas 206×160cm 2004

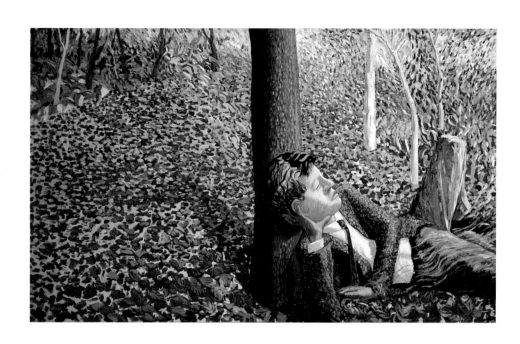

파란 나무 아래서 acrylic on canvas 145×89cm 2001

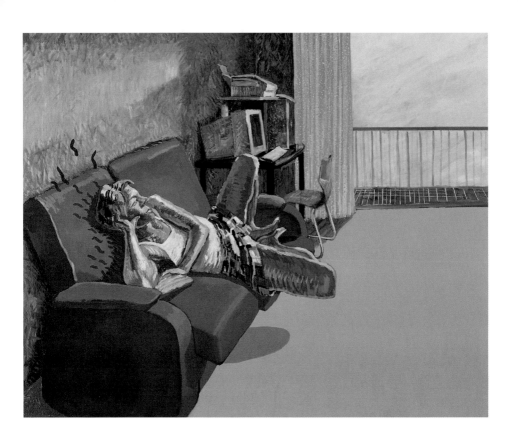

살찐 소파의 일기2 acrylic on canvas 162×130cm 2001

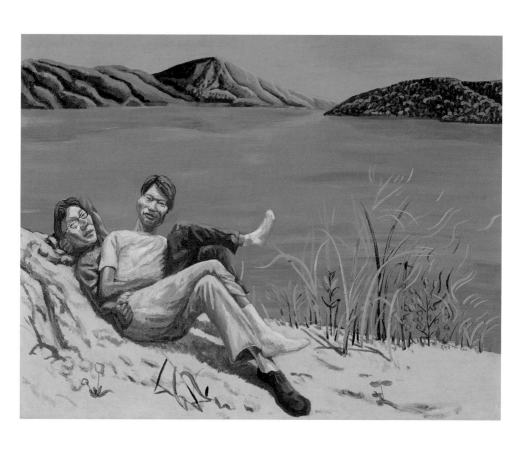

북한강에서 acrylic on canvas 130×97cm 2001

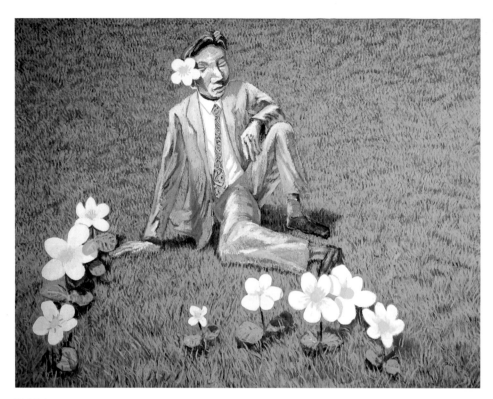

꽃밭에서
 때론 우아해지고 싶다 머리에 꽃도 꽂고 더운 날 치마도 입고
벌레를 보면 소리도 지르면서 물론 밥하고 설거지는 빼고
acrylic on canvas 145×112cm 2002

잠수3 acrylic on canvas 162×130cm 2001

중심 acrylic on canvas 162×130cm 2003

땡땡이 acrylic on canvas 227×145cm 2002

통약 불가능한 알레고리, 멜로디에서 화성和聲으로

박응주 | 미술평론가

'검사스럽다'와 '386스럽다'

21세기의 새정권에서는 주목할만한 두 개의 유행어가 풍미한 적 있다. '검사스럽다'와 '386 스럽다'가 그것이다. 하나는 비젼의 과소함을, 하나는 열정의 과도함을 각각 빗댄 조롱이다. 과연 인사권과 수사권이 동시에 수장에게 부여되어야만 검찰 밖의 외압을 막아낼 수 있다는 검사의 의견은 강남 자체만으로 종합 부동산세를 낮추자고 결의한 구의회의 도원桃園결의에 다름 아니었고, 지나친 자신감(김민석) 지나친 도덕적 우월(안희정), 지나친 순박(이철우)의 386들의 일련의 사태는 둘을 같은 압운("~스럽다")으로 묶기에 충분했다.

여기서 중요한 것은 이 둘이 동시에 하나의 압운으로 묶여 회자된다는 사실에 있다. 그것은 두 "~스럽다"를 동류로 묶어 심판관으로 행세한다. 그러나 그것에는 이미 편파적 판정이 예비되어 있다. 가벼운 익명 혹은 소풍 겸 산보 겸으로서의 '다치지 않을 만큼의 쿨한 참여'라는 이 시대의 문화감정이라는 외양을 띤 불편부당不偏不黨한 중립적 언사 속에서 이미 '검사스러움'은 일편一偏의 '존중받아야할 견해'로 인정받으며 "빠져나가는"것이다. 그러나 '386스러움'은 '빠져나가지'못한다. 왜냐하면 그들은 삼복더위의 한여름에도 벗지 못하는 '세계(관)'이라는 거대한 외투를 걸치고 있기 때문이다.

그렇다. 이 둘은 정확히 세계관의 차이를 의미하는 것이다.

이 글은 이들, 지나치게 두꺼운 '외투'를 입고 다녔던 자들에 관한 이야기이다. 끊임없이 자기 현존의 지반을 물어뜯고 그 위에 자기를 세우겠다는 삶의 지표를 내재화한 자들, '흰 그늘'속에서 의식과 존재를 키워왔던 세대들에 대한 이야기이다. 그들은 이 지겨운 외투를 이젠 벗어야할 때인가… 이리저리 재고 있다.

외면1 acrylic on canvas 53×154cm 1997

〈노란 건물이 보이는 풍경〉은 386들의 이런 지정
학적 곤궁함을 쩔쩔매면서 드러내고 있다. "스러
움"이 쩔쩔맨다. 우리는 이 '정치적 풍경'을 분석
해보아야 한다.

2002년 월드컵응원의 물결, 정확히는 87년 민주
화를 외치며 시청 앞을 메운 군중의 물결로부터
15년 후, '그'는 건물 옥상 모퉁이에 서서 이 광경
을 물끄러미 바라보고 있다. '한갓'축구를 외치며
다시 그곳을 가득 메운 이 물결은 무엇이냐는 것
이다. 그러나 이를 바라보는 그의 시선이 비판적
인지 호의적인지는 여기서 분명치 않다. 세칭 '3S
정책'의 하나인 스포츠를 두고 이는 대중의 눈을
맹목으로 만들게 하는 나쁜 정책의 산물이라 여기
곤 했던 비판적인 시선인지, 아니면 그야말로 '대
한민국'의 힘이 자유로운 분출로 이어지는 역사
발전의 필연을 보고 있는 것이라 여기고 있는지는
분명하지 않다는 것이다. 왜냐하면 그 물결에 자
신도 가벼운 흥분을 느끼곤 하는 '긍정'에 가까운
노랑의 터치(색선)가 전면을 휘감고 있는데서 그
의 의중이 은연중 실려 있음을 느낄 수 있기 때문
이다.
그것은 M. 샤피로가 반 고흐의 〈까마귀가 나는 밀
밭〉에 대한 분석에서 묘사했던 바를 떠올리게 한
다. 소용돌이 치고 있는 역동적인 하늘 아래 빌딩

들이 보이는 소실점으로서의 지평선 부근을 중심으로 격렬한 충동의 노란색 터치의 파편이 난무하게 함으로써 그것은 역원근법의 충만함, 즉 주체에게는 나의 '관조'의 투사가 아닌 역광으로부터 쫓기는 신세의 내몰림을 경험하게 하는 것이다. 이는 세계와의 접촉을 이루고 싶어하는 강박적인 조바심의 경험에 다름 아닌 것이다. '충만하므로 조바심난다는 것', 이 부정할 수도, 긍정할 수도 없는 세계의 표면의 간지러움, 바야흐로 그는 환영 자체 안에서 어떤 것을 실재화해야 할 지점에 당도해 있다. 우리는 이를 '그는 세계와의 접촉을 이루었는가, 접신했는가?'하는 질문으로 대체하며 이를 추적해 볼만한 가치가 있는 것으로 여기고자 한다. 왜냐하면 박영균을 포함한 당대의 많은 이 세대의 작가들이 미증유의 '미학적 임포텐스'를 겪고 있음은 주지의 사실이며 이는 한때 총체로서의 세계를 신념으로 여겼던 세대들에게 있어서는 여전히 버리지 못한 의미 있는 미학적 갈망이기 때문이다. 이 글은 그 행로의 앞과 뒤를 따라가 보는 동행기 정도로서 목표되었다.

색色을 견딤

우선 우리는 그가 미술운동가로서의 청년시절을 지나왔던 이력을 들추어 내보아야 할 필요가 있다. 아름다운 삶을 저해하는 나쁜 세력과의 싸움, 한 개의 생물학적 삶을 다수의 정치적 삶의 한 부품으로 기꺼이 자처하는 삶의 선택을 두고 우리는 '운동'이라 불러왔다. '아름다운 삶'과 그런 삶을 둘러 싼 내외의 모순은 자연적으로 발생했거나 혹은 우연히 해소되거나 할 종류의 것이 아님을 알고 난 이후, 그에게 '아름다운 미술'이라는 말은 하나의 '형용모순'이었을 것이다. 즉 그에겐 아름다움의 '전제'가 필요했다. "그럼에도 불구하고 '아름다운 미술'을 하겠다"고 강변하기에는 그는 너무 부정직하지 못했고 약삭빠르지 못했거나 소심하지 못했다. 그런 '아름답지 않은'미술이 청년 학생 시절의 미술운동 패('쪽빛')에서의 활동이었다. 그는 자명한 현실이나 현존하는 사물 대신에 가능태로서의 유토피아나 형이하의 실재를 그려내는 데 목표를 둔 미술 운동가의 길을 걸어갔다. 그가 일원으로 참여해 공동 제작한 바 있는 '경희대 벽화'는 미술이 형이상의 유토피아를 그려내 '무기'로서 쓰임을 갖기를 마다하지 않

았던 선전벽화다. 그것은 생산적인 공동체의 사상의식과 생활 정서에 바탕을 두고 건강한 생산의 문화예술을 꿈꾸는 '현장미술'의 이념에 포괄되는 미술생산 양식에 직결된다. 1990년, 대학을 졸업한 박영균은 현장미술 활동 지향의 미술동인 〈서울민족민중미술운동연합(이하 '서미련')〉에 가입한다.

그 시절 작가의 활동상은 〈벽보선전전〉이 한 자락을 드러내는 바의 그것이기도 하다. 서미련의 선언문, 〈이 땅의 미술가들은 무엇을 해야 하는가〉는 "전시장에서 행해지는 소통의 한계, 내용과 형식을 일치시키지 못한 관념성의 한계, 역할 분담이 안 된 상태에서의 소집단이나 개인에 의한 대중성 획득의 한계"등을 미술운동의 과제로 규정하면서, 따라서 "우리는 이동전을 통하여 우리가 찾아갈 바를 배움터, 일터, 장터, 싸움터에서 민중의 삶과 섞여서, 민중과 함께 싸우는 동참자의 역할을 할 것"이라며 미술운동의 현장성을 명백히 규정하고 있었다. 매일 그려지는 벽보들은 감시의 눈을 피해 게릴라적 행동대에 의해 거리에 나붙여졌다. 그것은 익명적인 삶, 익명으로서의 예술이었다.

지나간 역사는 늘 단순화의 위험 앞에 자신을 노출시킨 채 불안한 삶을 영위하는 법, 당대의 익명적인 삶들은 '너무 무겁다'느니, '쿨하지 못하다'거니..., 잘도 단순화되곤 했다. 그러나 그 때란 어떤 때였는가? 나는 새도 떨어뜨린다는 '안기부'에서 "푸쉬업 3회면 사돈의 팔촌까지도 다 분다"는 때였다. 최소한 3회는 견딜 만큼의 무게보다는 더한 무게를 얹고 견뎌야했던 일상을 그들은 잊었다. 아니 알지 못한다. 그것은 지극한 애도의 대상, 어루만져주어야 할 추억의 대상이라야 옳은 것이다.

필자는 이들 '사라진'벽보들을 그리워한다. 그러나 그것이 루카치가 얘기한 바의 "당과 인민의 그 어느 위치에도 소속한 바 없이 두 층위를 횡단하면서 높은 미학적 성취를 이루어낸 성과물"이라서 아까워하고 애닯아한다는 얘기를 길게 하려는 것은 아니다. 단지 그것은 우리에게, 루카치식이라면 '당'의 격이었을 운동의 지도부와 민중이 간격 없는 한 몸이었던 당시 우리 운동의 수준과 그 운동의 동력에 한 방울의 기름이고자 했던 문화선전대로서의 헌신이 최소한 도깨비를 실체로서 포획해냈다는 점만은 기록해두어야 한다는 것을 말하고자 함 때문이다.

그러나 거대한 체구의 도깨비가 '쿵'하고 쓰러지자 그 밑을 지나던 여섯 마리의 벌레와 30여 포기의 풀들이 죽었다. 우리는 그 동식물들을 죽인 죄를 가혹하게 묻고 있으며, 그들은 진실로 미안하다며 '참회'하고 있다. 이를 하나의 질문과 하나의 제안으로 요약해보자.

"그런데 이 단죄는 옳은가?"

"이 참회는 '너와 나의 차이'를 건너는 법, '너와 나의 같음'을 확인할 최소한의 공동체의 덕목을 이미 초과하고 있지 않은가?

어찌됐건 아비들은 도깨비 한 마리 몰아내는 데에 온 힘을 소진한 듯 했다. 90년대, 아비가 '죄값'을 치루고 있는 사이 그 집의 울타리들은 이내 다양한 개성의 아들들이 제각기 심은 다양한 꽃들로 화원을 이루어 실로 만화방창한 포스트모던 시대를 구가하고 있었다.

두 개의 사회 구성체에 대한 입론에 따라, 두 개의 투쟁 방법이 같은 밥상에선 밥도 같이 먹지 않았던 쟁쟁한 열정도, 당파성으로 무장한 헌신적 '투신'으로서 삶의 태도를 결정했던 의기도 사라졌다. 근거 없는 지극한 풍요와 쿨한 애상, 대중소비를 비판하는지 조장하는지 알 듯 모를 듯한 감수성들이 카페의 신세대들로부터 넘쳐났다. 그렇게 개인주의와 다원주의라는 거처할 곳을 '다행스럽게' 찾아낸 새로운 세대들은 파편화되고 분절된 '아비 없는' 소비도시의 새로운 주인으로 살쪄갔고, 아비들은 데카당스로 망명했다.

그도 이제 세월의 힘 앞에 장사 없는 듯, 직장에 취직하여 어찌어찌 '대리' 직책을 감당하고 있다. 여느 날처럼 술 권하는 사회의 직장인인 그는 2차로 노래방에 가고, '생뚱맞게' 운동가요를 열창하지만 또한 생뚱맞은 화면의 영상은 야한 동영상의 여인을 내보내고 있다. 이 사회란 각각의 기원을 갖는 다원多源들이 제각각의 알고리즘을 따라 생뚱맞은 전체를 구성하는 모듈이 맞지 않은 기계라는 고발일 터이다. 야한 동영상이 하나의 일관된 기원을 갖는 화면의 순열에 따라 영상을 내보내듯, 김대리가 넥타이 맨 채로 열창하는 운동가요 또한 하나의 일관된 기원에 따라 정해진 순서에 의해 목줄기를 타고 불려지는, 그의 일대기에 이미 주름 잡혀진 것의 '펼침'일 뿐인 것. 그리하여 그 두 개의 모듈은 전혀 별개로서 펼쳐진 두 개의 발현일 뿐이다. 김대리가 비감스러운 것은 '운동'을 하지 못하도록 막아선 공권력의 통제도 아

니고, '좀 더 현실적인 사람이 되라'고 종용한 생활인의 책무 때문도 아닌, 노래방 기기의 모듈과 등가의 것으로 거래된다는 사실 그 자체에서 온다. '등가'교환의 악랄함은 "창살 아래 네가 묶인 곳 살아서 만나리라"는 마지막 고음부를 부르면서, "이 무슨 공허한 놀음인지…"를 점점 더 분명히 느껴가는 교환가치의 미끄러짐에서 절정을 맞는다.

그의 1회 개인전은 이처럼 '이미지'의 과도함을 인정하고 들어가는, 늘 한 발짝 뒤쫓아 갈 수밖에 없는 '진실' 혹은 '실재'의 과소함 사이의 격차들에 대한 몸부림으로 가득하다. 그것은 강성원이 묘사한 바, '과도기로서의 자기시대의 어정쩡함' 그것이다.

그러면서도 그는 이 '사태'가 결코 거꾸로 수레바퀴를 굴리듯 거슬러 되짚어 갈 수는 없으리라는 것을 하나씩 인정해 가고 있는 중이다. 그것은 색色으로 표명되었다. 이는 당대의 '동지들'의 작품 경향과 비교되었을 때 확연해진다. 아무리 "우리의 운동은 패배가 아니다!"고 위로와 격려의 말을 듣고 있을 때라도, 움질일 수 없는 열패감은 자아 깊숙한 곳으로부터 자라나와 아무리 잘라내도 이악스런 생장을 거듭하는 계은죽처럼 큰 키로 자라났던 그 시대, 동지들의 그림은 '그 시절'의 후일담을 무채색에 담아내곤 했던 것이다. 그것은 색이 보이지 않았던 그 시대와의 연장선, 아니 색을 '보지 않으려' 했던 방어기제에 가까운 자기 보존 수단의 산물이었다.

그러나 박영균은 색을 인정하고 들어갔다. 그것도 시뮬라크르한 팝적 현실의 형광색이나 순도 높은 채도의 원색을, '미군 부대 기지로 내 땅을 내주듯' 조건 없이 아낌없이 허락했다. 〈명동성당〉이나 〈담Ⅱ〉, 〈여인〉, 〈꿈Ⅰ〉, 〈길〉 등에서 보이는 색채에의 '양여'는 분명 51:49로 주식 분포를 확정짓듯 색채가 그의 예술에서 새로운 지배주주로 확정되었음을 알리는 여실한 증거이다. "예술은 확실히 '내용'만으로서는 아닌 듯하다… '형식'이 총체적으로 결합되는 어떤 지점일 듯하다"는 그의 일성은 이를 재차 확인하고 있다. 이 말은 그가 창백한 이 풍요로움을 더 이상 패배주의적으로 관조만 하는 데로부터 벗어나 거리에서의 모더니즘과 대결하겠다는 의지의 표명으로 읽히기에 충분하다.

우리는 여기서 그의 색에 대한 자만에 가까운 자신감을 지켜볼 밖에 도리가 없다.

〈명동성당〉은 "오냐 그래 너희들의 어법으로, 너희들의 쇼윈도우가 유혹하는 '쿨한 도시의

세련'된 색으로 상대해 주마"고 덤빈 경우이다. 박명薄明의 코발트, 우수와 쾌활의 중간지점의 칙칙하지 않은 색이 전면을 주도하고 있는 민주화 운동의 표상 명동성당에는 유아적 드로잉의 방법으로 붉은 태양이 떠 있고 흰 색점의 명랑한 비가 뚝뚝 내린다. 화면 아래로는 한 사내가 우산을 받고 정문을 나서서 "그것은 희미한 옛 사랑의 그림자"였음을 되뇌이고 있을 법도 하다. 이는 일견 아무러한 주장도 담고 있지 않는, '명동성당은 명동성당이요, 우산을 받는 사내는 우산을 받는 사내이다'라는 선문답으로 보이기에 충분하기까지 하다. 아침 식탁에 오른 상추에서 소외된 노동의 흔적은 그 어디에서도 발견할 수 없듯이 명동성당에 그날의 흔적은 한 편린도 발견할 수 없고, 해는 쨍하고 비는 뿌리고 명동성당은 여전히 아름다운 것이다.

요체는 '사내는 그러한 사실을 보고 왔다'는 사실이다. 이 조각난 권력의 분점, 애초부터 목적하는 바 없는 천지天地의 '스스로 그러함'을 중년의 사내는 똑똑히 보고만 돌아오는 것이다. 그것은 애상에 젖은 애도의 고별사도 아니고 "그러니까, 무엇이 중요하다"고 힘주어 강조하려는 발언도 아니다. 그곳이 유토피아일지 디스토피아일지 판단을 중지한 채 미만해 있는 색들을 명한 눈으로 돌아보는 힘이다. 그에게는 지금 화낼 만한 힘마저도 없는 것이다. 어쨌든 그는 혼돈을 견뎌내는 법으로서 그렇게 색들을 '견뎌내는'방법을 택했다. 여기서 색, 색들을 견뎌냄이란 단어의 임의적 사용이 설명되어야할 필요가 있겠다. 그것은 '화면에 도포된 색채'를 지칭하는 탐미적 감각 혹은 그것이 환기하는 색채심리 등을 경영해가는 수완만을 뜻하는 것은 아니다. 차라리 그것은 통약가능하다고 여겨졌던 386들의 패기가 486으로 전환되면서, 불가능해진 업무처리가 많아진데서 오는 무기력, 386의 정보처리능력을 초과하는 불가항력들이 거리에 넘쳐나는 데서 오는 열패감, 곧 통합의 모든 노력을 '내려 놓겠다'는 포기선언에 가까운 의미이다. 한 사건의 국면局面이 어찌 그리 많은지, 우리는 왜 완전한 사랑 없이도 잘 살고 있는지, 초록의 담에 기댄 거리의 여인이 신은 부츠가 빨간 색이 아니고 코발트 블루인 것이 왜 더 우수를 자아내는지〈〈담Ⅱ〉〉에 '질려'하며 수동적 견자見者의 자세를 취하는 쪽이라는 것이다. 그것은 국면들의 리좀적인 통약불가능성을 색들의 교환불가능성으로 환치시키고 있는 경우이다.

그러나 모든 사용가치의 흔적을 지우고 교환가치로 환산하는 거리의 색인 '뺑끼'를 어떻게

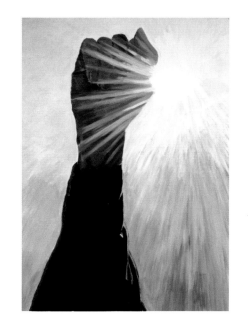

허공에 쓴다 acylic on cnvas 54×74cm 2015

뚫고 나갈 것인지? 그 뻥끼의 배면도 앞의 이면 처럼 같을 수 있겠는지? 그는 의심을 연장하고 있었을까? 그것은 양날의 칼처럼 '용감하기도, 위험할 수도' 있기 때문이다. 자칫하면 그는 색의 바다에서 '눈'을 잃어버릴 지도 모르는 것이다. 바야흐로 그는 무목적의 바다에 풍덩 빠져 있다.

알레고리적 충동

1997년의 1회 개인전과 2002년의 3회 개인전 사이는 그에게 있어 그야말로 '노는 해'였다. 이는 물론 99년의 그의 두 번째 개인전을 성과로 여기지 않겠다고 필자가 비평적 선고를 내렸다든지 하는 것과는 전혀 무관한 의미에서이다. 2회 개인전은 그가 살고 있는 아파트 주변 산야의 초목들을 쓰다듬듯 사생한 것들이거나 아들네를 들린 어머니가 스티로폼 박스에 길러낸 화초나 야채를 그린 것들이다. 이는 그가 자신의 예술의 출발점으로 삼았던 울림이었다고 고백하듯, "예술은 삶의 표현이다"는 명제에 대한 훌륭한 변주로서의 격을 충분히 획득하고 있다. 그럼에도 불구하고 '노는 해'로 간주하는 것은 이 글의 논지 전개상의 필요 때문이기도 하고, 그의 그런 '쏘다님'이나 2002년의 3회 개인전 사이의 게으른 빈작(여기서 '빈작'이라 함은 이 시기에 집중적으로 제작된 그의 50여점에 이르는 자화상들의 존재를 외면하지는 않겠지만, 일관된 '본작업'에 있어서의 손놓은 태업을 이렇게도 불러보자는 것이다)이 그러하며, 또한 무엇보다도 작업을 밀고나갈 추진체를 일순간 상실했던 90년대 중후반기의 사회문화적 혹은 비평적 정체현상의 증후군으로부터 그 또한 자유롭지 못했었음의 증좌를 발견할 수 있기 때문이다.

어쨌든 딱딱한 유물론자군에 속했던 박영균이 '놀았던 해'는 그런 부력들에 '무기력'했던 타

율적 계기들과 사물의 다양한 결, 모서리와 꼭지점들의 개수 세기에 흠뻑 재미 붙이며 면面이 발견될수록 찍어야할 색점이 많아지는 즐거운 과제들에 감동하며 자신만의 양생술을 체득해 가는 자생적 계기들로 채워져 갔다.

4년여의 외유를 끝내고 돌아온 그의 귀환은 색으로서의 사물의 두께와 색점들로서의 회화적 개입이라는 두 가지의 인식소를 우리에게 던지고 있다. 그러면서 그것은 외광파적 야외풍경과 소파가 있는 실내 풍경이라는 두 가지의 배경 설정을 통해, 결국 각각이 결합되는 네 가지의 연산의 결과물을 실험하고 있다. 즉 야외풍경에서의 색(사물)의 두께와 색점의 역할, 소파 풍경에서의 색(사물)의 두께와 색점의 역할과 같은 식이라는 말이다.

첫째로, 야외풍경에서의 조합을 보자. 필자는 이를 개념과 의식을 보다 전면으로 세우며 그것들의 장악을 용인하는, 실내에서 제작된 1회 개인전의 선원근법 대신 외광파外光派의 대기원근법 맛을 알게 된 야외사생(2회 개인전)의 연장선으로 추정해 볼 수 있다.

확실히 2001년에 접어든 발라드풍의 일련의 인물, 풍경들은 사물의 '없는' 윤곽선을 색층의 차이만으로 대신할 수 있다는 클레나 보나르의 시도를 생각나게 하는 바가 있다. 〈파란 나무가 보이는 풍경〉, 〈잠수〉 등은 꿈틀거리는 색선이나 색점들만으로 사물의 원근을 포착해내고 입방체의 체적을 떠내고 있다. 색으로서의 현실을 주관의 개입을 최소화한 채 묘사해 보려는 모종의 실험이 진행되고 있는 것이다. 그러나 아무리 현실은 색들의 층만으로 구성되었대도 죽은 무기물이기만 할까…? 꼬물꼬물하고 스멀스멀하기도 한 예의 〈노랑 건물이 보이는 풍경〉에서 보았던 색선의 파편들이 여기서 처음으로 등장한다. 〈파란나무…〉 아래의 신사의 바짓가랭이 쯤에서 넘실대는 색선들, 〈잠수〉의 초목이 대기에로까지 연장된 색굴곡들은 그러나 아무래도 문학적 내러티브를 장판으로 깔아보려는 의지, 인상파적 낭만성에 대한 짝사랑이기 쉬워 보인다. 그것은 혹 전면에 등장하는 주인공들이 너무 견고해 보여서일까… 이제 '미술'은 백화점 쇼윈도우에, 패션쇼에, 광고기획사에 다 넘겨주고 말았다는 한 독일 미학자의 일갈 때문이었을까… 그도 그런 난감함을 느껴서였는지 야외풍경에서의 이 조합은 더 이상 실험되지 않고, 소파 풍경으로 전화한다.

〈살찐 소파에 대한 일기〉로 명명된 일련의 연작들에서 '소파'는 무기력한 386을 유혹하는 '유혹자', 그 사내를 '소비시키는 기제'를 넘어 "한두 피스의 소파로 남은 사내"로 만들 최종의 '고독한 감옥'으로 표상되기에 이른다(〈살찐 소파 I 〉). 팔베개에 턱을 괴고 비스듬히 누운 인물이 있는 풍경은 흡사 '살아 있는 정적'이다. 2천 년 대에, '소파'라는 가구가 무슨 '부와 안락함'의 상징일 리는 없다. 그러나 '촌놈'이 드러누워 보는 소파는 분명 '이거 환장하게 좋다'다. 이대로 잠들고 싶은 자장가 그 자체인 것이다. 결국 그에게 소파라는 기제는 앉는 순간 눕고 싶고, 눕자 잠들고 싶은, 무기력을 촉진시켜주는 향정신성 의약품과도 같은 것이었으리라는 상상은 능히 가능하다. 그는 이 소파라는 기제가 한없이 간지럽고 자기의 현재와 닮았다고 느낀다. 그는 소파에서 어서 일어나야 한다고 생각한다. 그러나 가위눌린 꿈처럼 한없이 빠져들기만 한다. 이는 이들 작품의 문학적 모태이기도 한 황지우 동명의 시詩의 진한 페이소스이기도 하다. '아침에 일어나 이빨 닦고 세수하고 식탁에 앉아' 길게 하품하며 하루를 시작하는, '요즘 비참할 정도로 편한' 시의 주인공은 '카를 마르크스의 자본론이 가로로 쓰러져 있는 서가'나 '세잔풍 정물화 한점이 걸려있는 거실'의 가짜 가죽소파에 앉아 '괘종시계가 내 여생을 갉아먹는 소리를 들으며' 무위도식을 일삼고 있다. 그러면서 그는 '이것도 삶이며', '내가 아무것도 아니라는 것' 즉 이 무위는 '내가 이 나머지 삶을 견딜 수 있게 하는', '격조 있게 삶을 되물릴 길'임을 이야기한다. 수족관의 물고기처럼 하품을 해대는 '공기족관'으로서의 자신이 속한 공간에 대한 황지우의 비유가 박영균의 몽환적인 '소파', 살아있는 정적으로서의 나른해진 일상으로 공명되고 있는 것이다.

이 정적의 풍경에 색선 파편들이 앞서의 야외풍경 경우에서보다 훨씬 전면적으로 등장한다. 색선 파편들은 TV와 실내의 벽면, 소파의 등받이나 컴퓨터, 프린터, 키보드, 스캐너와 열려진 현관문, 벽기둥 곳곳에서 스며 나오고, 타고 오르고, 휘감아 돌며, 터져 나온다. 정적을 깨뜨려주고, '나 아직 살아있다'는 신호 하나쯤은 꺼뜨리지 않고 밝혀두고픈 징표였을까?… 인적 없는 실내의 경건함을 가로지르는, '봐라. 세균이 살고 있잖아'라고도 말하고 싶었던 것일까? 아무튼 이는 '소파'로 상징되는 비참하게 편한 '무장해제 장치'에 대한 하나의 변명일 가능성이 높다. 색점, 색파편이라는 자명종이 필요했던 이유는 수동적 견자로서의 무력감에 대

한 하나의 변명장치일 가능성이 높다는 것이다. 현실에는 없는 색점이나 색파편들, 이는 물론 우리가 흔히 물감 흘린 자국을 그대로 둔 채로 말라붙게 하는 작품들에서 목격하곤 하는 회화적 맛, 다시 말해 화가의 자명종이자 나쁜 경우에는 화가의 자기 과시의 흔적이 되기도 하는 회화적 의미부여 장치이다.

그러나 이 '소파'에서의 색선, 색점들은 단순히 회화적 장치이기에는 너무 엄밀하게 계산되어졌으며, 전면적이고 주도적이다. 2003년도의 한 작품(〈살찐 소파V〉)은 그것이 아예 작품의 주제로 나서고 있음을 보여준다. 실내에 사람의 인기척이 없자 파리나 바퀴벌레, 거미 같은 곤충들이 창궐하듯이, 미야자키 하야요가 전해 주는 일본 민담에서의 빈집을 차지하고 있는 스스와타리(숯검뎅이 정령)가 인간과 숨바꼭질하며 제 현존을 드러내듯이, 사물의 두께를 현현케 하는 색점들은 사물들에 개입하며 무수한 알레고리들을 활성화시킨다. 그것은 정치적 중립, 아니 '정치적 무정견'으로서의 '사물의 사물다움의 제국'에 대한 표상이다. 이 즈음에서 그의 '소파'들은 모든 사회학적 연관성을 상실한, 그가 말한 "내용이 아닌 회화"가 된다. [별도로 살펴볼 지면을 얻지 못해 이 자리를 통해 그의 최근의 영상 매체작업을 간략히 언급하고 지나가자면, 그가 '소파'를 내다 버리고 그 버린 소파의 운명을 투명하게 만 하루 동안 지켜본 광경을 카메라에 담은 단채널 영상작품(〈11월 1일〉)이나, 신문에 삽지되어온 광고 전단지를 수십 배로 확대시켜 본 '무의미'한 이미지 작업들(〈러거킹이 보이는 풍경〉)에서는 자폐증에 가까운 중립성, 아니 '기계이고 싶다'는 앤디워홀처럼, "나는 백치이고 싶다"를 외치는 듯, 주체를 비우고 있다]

그러나 엄밀히 따져, 그의 소파들이 색점을 통해 '변명'의 우산 아래로 완벽히 숨을 수 있었는지에 대해서는 "이러기도 하고, 저러기도 하면서, 어쩔 수 없이 발각되기도 했다"고 보는 것이 옳을 듯해 보인다. 예를 들면 〈살찐 소파 I〉에서 그토록 '맥'을 놓은 자세의 인물이 매끼 꼬박꼬박 음식을 챙겨먹고 미적인 관심사로서의 사물의 색을 관조하려는 '건강한 성인'의 자세로는 '죽었다 깨나도' 해석될 수 없는 것은 자명하다는 점, 선명한 실내와 뿌연 안개로 덮인 창밖의 풍경이 삶과 죽음의 문턱을 환유법으로 암시하지 않는다고 말할 수 없다는 점, 한없이 넓어 보이라고 깐 격자형 장판의 한가운데를 놔두고 비좁은 포즈를 취하고 있는 소파 위

의 인물의 대비가 강박적 심리와 무관하기만 할 것이냐는 점 등이 그러하다는 것이다. 그는 손사래를 치며 아무리 뒤로 나앉고 싶어 해도 사회학적 의미연관은 따라 다닌다는 것이다. 그러나 그에겐 자신의 회화가 그런 식으로 적당히 '사회'를 환기하고 싶었던 것은 애초부터 아니었다는 것을 상기해 볼 일이다. 그가 끝까지 붙들고 늘어진 관심은 색점으로 하여금 색/사물의 다면성을 드러내는 일이었다고 보는 것이 옳다는 것이다. 그렇다면 이 '부수의 효과'는 그의 실패인가? 원하지 않은 임신이었나? 그러나 우리는 여기서 그의 의도의 성공과 실패가 핵심사항은 아님을 인정할 수 있다. 그것은 자신이 '아무것도 아님'의 태도를 취한 주체가 목표로 하고 있는 것은 무엇인가? 하는 질문으로 바꿔야 한다. 그것은 알레고리적 충동이다. 따라서 우리는 단지 그의 강한 '부정'을 5할만이라도 인정하는 선에서 이 사태를 갈무리한다면, "그렇다. 그는 갈 수 있는 한 가장 멀리까지, '내용'의 청년기로부터 '형식'의 장년기로 나아가려 했구나. 시대가 요구하던 형形으로부터 세계의 살肉인 색色을 보려 최대한 멀리까지 나아가려 했구나"쯤으로 요약할 수 있으리라.

그로부터 2년 후의 박영균의 4회 개인전은 '소파'의 외연을 보다 확장시킨 형식적 변주이거나 팝적 매끈함 속에 기호들을 감추고 있는 알레고리적 충동들을 보다 적극적으로 싸늘하게 드러낸 경우들이라 할 수 있다. 즉 이번 역시도 하나의 중심축에서 이쪽 혹은 저쪽을 향한 두 극단(?)의 방향을 설정해 놓고 한 번 '가 본' 경우들이라는 것이다. 전자의 경우는 〈살찐 소파 IV〉와 〈살찐 소파VI〉들이다. 그것은 압도하는 초록 색점의 벽 앞에 놓인 소파에 앉아 있는 인물을 그린 '공간'에 대한 관심 표명이거나 '그리기에 대한 그리기'를 주안점으로 삼은, 메타 회화 실험으로 보인다. 그러나 이들 '실험'의 경우에는 앞서의 '야외풍경'의 경우에서 직면하고야 말았던 아포리아의 함정에 걸려든다. 공간 혹은 시간에 대한 단수로서의 외딴 '추적'은 그것이 아무리 깊은 공간일 지라도, 아무리 먼 시간일 지라도 결국에는 그 대상에 영향을 미치는 동력학, 즉 정치경제학적 층위를 표백시킨 무공간, 무시간에의 헌신일 뿐임을 증거하고야 만다는 것. 여기에서는 무국적의 지표, 텅빈 기호만이 있을 뿐인 것이다.

후자의 경우로 그가 설정한 것은 〈파란 기둥이 보이는 방 I〉이나 〈파란 기둥이 보이는 방 II

〉에서 보이는 '알레고리적 충동'이다. 애초 발터 벤야민이 《독일 비극의 기원》에서 전개했던 '알레고리' 개념을 그 연원으로 하여 포스트모더니즘 미술의 황폐한 공간들에 대한 강조나 파편화된 이미지들의 차용, 즉 기표와 기의 사이의 간극을 이용하려고 하는 충동이 '알레고리적임'을 묘파한 크레이그 오웬즈로부터 비롯된 이 용어를 필자는 박영균의 작품들에 있어서의 '화사한 우울', 너무도 밝아, 창백한 우울증을 유발하는 과도한 리얼리티에 대한 비평적 진단으로 제안하고자 하는 것이다. '과도한 리얼리티'란 이미 이 글의 기술 속에서 그의 사람됨의 인간적 면모에 대한 힌트로서 독자들에게도 간파되었음직 하듯이, '이렇기도, 저렇기도 한 사람'이라는 점에서 찾아질 수 있다.

예를 들어 그는 학교의 제자들에게 과제물을 내줄 때에 "다음 주까지 이런이런 점을 고민해보며 드로잉 몇 점을 해오세요"한단다. 그러면 보다 확실한 걸 좋아하는 어떤 학생은 "선생님, 그러니까 정확히 이런이런 걸 해오라고 하신 거죠?"하면, 그는 "그래요 그것도 되겠죠"한다. 또 다른 학생이 "선생님 말씀은 이런이런 거였잖아요!"하면, 그는 또 "그럴 수도 있고요. 그것도 있고, 또 이런 것도 있고…"식이란다.

사물 하나하나가 그 어느 것도 아깝지 않은 녀석이 없어, '모두에게 최대한으로서의 애정'을 기울인 '사해동포주의'가 바로 과도한 리얼리티로서의 〈파란 기둥이 보이는 방〉이다. 그것은 그 어느 것도 앞줄에 서 있는 사물 때문에 뒤의 사물이 가려짐이 없는 대기원근법이다. 따라서 모두가 동등한 중요성을 부여받은 그것은 필요이상의 조도照度에 노출됨으로써 강박신경증을 겪게 되는 것처럼, 봄날의 아지랑이처럼 가벼운 현기증을 동반한다. 여기서 발생하는 것은 공적公的인 것으로의 전환이다. 그곳이 전혀 사적이지 않고 공적인 공간으로 전환되는 것이다. 너무도 공적인 회사, 오늘날의 공기업은 '주인'이 없는 것처럼, 파란 기둥이 보이는 방의 주인은 없다. 그 주인들은 침대이기도 하고 컴퓨터이기도 하고 그 세부인 자판이기도, 모니터이기도, 본체이기도, 칩이기도, 칩을 끼우는 슬롯이기도, 슬롯을 조이고 있는 나사못이기도, 나사못의 대가리이기도…하는, 또는 그 모두가 아무도 주인이 아니기도 한 것이다. 기표들은 저희들끼리 짖고 까불고, 웅성거리는 소리로 소란하지만, 그러나 그것들은 단단하고 빛나는 외관 속에 급전직하의 허무의 나락이라는 계기들을 포함하고 있는 것. 그러다 아

뿔싸, 언제라도 교환가치의 쓰레기차가 오면 가뭇없이 실려 갈 것들이다.

그것이 그의 기호의 해체전략이다. 그는 끊임없이 대상의 편을 들어준다. 그러면서 축차적으로 앞서의 대상을 평가절하해 나간다. 뒤의 "네가 맞다"면, 앞의 '너'는 뭐가 되지?(난 모르겠다 !)식일 테다. 대상들의 행렬은 그가 '편'을 들어감에 따라 축차적으로 '소모'되는 것이다. 그의 기호의 해체란 이처럼 대상의 소모행위를 '따라함'으로써 의미를 새롭게 부여하려는 상품미학의 외관을 띠고 있다. 그것은 '파란...방'에서, 사물들의 '과도한 활성화'를 통한 의미 희박화 전략으로 나타난다. 이는 일견 대상들이 '상품'으로 탄생되었던 설화의 진행과정과 동일한 교훈을 인용하는 듯 보인다. 상품들의 교환가치만이 난무하는 세계, 즉 의미작용(signification)들의 예리한 전파들만이 번뜩이는 세계의 비유인 것이다. 이 때의 '의미작용'의 보다 친절한 이해를 위해서는 하나의 비유(장 보드리야르)가 필요하다. "여름날 나무그늘"에는 그 아래로 도란도란 이야기하는 삶이 있고 그 위로는 새가 날아들기도 하던 '사용가치'로서의 나무그늘의 세계가 있었다. 그러나 오늘날은 섭씨로 환산되는 온도의 폭력적인 내림, 즉 에어컨의 냉기만이 의미 있는 무자비한 교환가치의 세계, 즉 의미작용 세계로 되었다는 비유가 그것이다. 이 의미작용의 만행을 저지르지 않을 수 있는 오늘날의 사물/대상/상품은 거의 완전히 없는 것이다. 그 의미작용의 '행위'가 그에게선 대상들의 '과도한 리얼리티'다. 대상들의 과도한 활성화에 따라 주체의 진입이 저지되는 지점 즉 인간이 공허로 되는 순간, 급기야 사물기호들 또한 파편적 소산을 면치 못하는 '의미의 희박화'에 이르게 된다. 저 혼자 작동하는 컴퓨터, 쉴새 없이 울어대는 핸드폰, 살아있는 듯 꿈적거리는 책걸상, 눈멀 정도로 광채를 발하고 있는 하얀 침대의 시트는 각기 제 물성物性을 초과하여 터져버린다. 여기서 그는 실로 손쉬운 '뺑끼'를 본다. 손쉬운 죽음에 이르게 할 치명적인 '해체'에의 유혹을 본다. 늘 초과된 실재의 행세를 하는 팝적 현실, 그들 사이에 공약수는 없는 것이다.

여기에 색점, 색선들이 현격히 그 지위를 떨어뜨린 채로 나타난다. 사물들이 주도하는 패권에 일시 양보하고 있거나 조연의 역할로 물러나있는 형국이라는 말이다. 이는 그의 과거 작품들이 지녔던 사물의 문학적 풍유들을 탈각하고 보다 냉엄한 교환가치로서의 사물을 직시하는 모종의 변화로 읽게끔 한다. 그러나 또한 이는 주체를 비움의 방식으로 불러오는 또 다

른 수사이기도 하다. '소극적인'색점들은 주체의 자리의 환기라는 것이다. 주체는 미약한 색점들과 함께 지극히 사적인 자신의 작업실 풍경으로서의 화면으로 진입을 시도한다.

'색'만으로는 해결의 기미가 보이지 않았을 수 있었다. 외광만으로는 어둠을 볼 수 없었을지도 모른다. '예술적인 것'만으로는 사회를 직유할 수 없었으리라. 피곤에 지쳐 '밖'으로부터 돌아온 '작업실'은 '둘'이 하나로 "드러내다, 감추다"하고 있음을 그에게 들킨다. '살기'가 '죽기'보다 몇 백 배나 어려운 것이라는 존재의 속살을 들킨다.

그의 것이 기호를 '해체'하고만 있다고 볼 수는 없는 이유가 이것이다. 그가 '빈 방'을 그리고 싶어 했다고는 해도 '화사한 빈 방, 꽉 찬 빈 방'으로 그려진 이유이다. 그것은 결코 해체의 방편이 아닌 '현전現前'의 열망을 놓지 않은 채로 그러하다. 저 깊은 곳에 신학적 열망을 품고 있는 한 시대의 형상, 다양성으로서의 전체성을 풍요로운 대상들의 알레고리적 '배치'로서 통섭해보려는 열망을 우리는 발견하는 것이다. 진리를 예술로 환치시켜보는 '시대착오적'인 근대주의자의 신념을 아직도 지닌 자가 "아우슈비츠로 끌려가는 예술, 예술가들의 행렬!"에 비유한 화사한 멜랑콜리라고나 할까. 그것은 '기쁜 순교자'의 그것이다. 영화 〈인생은 아름다워〉에서, 아들의 희망을 위해 놀이를 벌이는 아버지, 그가 사살되기 직전 건물모퉁이로 마지막 모습을 감추기 전에 아들에게 보내는 윙크 같은 것. 사적 몰락과 공적 풍요가 함께 있는 시대의 예술, 예술가의 운명의 비유가 화사한 우울이어야 했던 것은 이 때문이다. 어떻게 주인 있음과 주인 없음이, 교환가치와 사용가치가, 단절과 연속이, 다양성과 전체성이 공약수로 약분될 수 있을 것인가! 이 사태들은 이미 통약불가능하다. 바야흐로 그는 이중성의 바다로서의 세계를 알레고리화 한다.

화성악和聲樂을 위하여

〈파란 기둥이 보이는 방〉을 표백된 풍요로 충만한 이 시대에 대한 알레고리적 비유라 결론삼는다면, 이는 너무 거창할지도 모른다. 왜냐하면 그것은 이미 언급한 바, 기실 작가의 작업실일 뿐이기 때문이다. 그러나 제프쿤스 식의, 공산품을 포장지 뜯지 않고 전시장으로 들여

와 공장의 아우라가 뚝뚝 묻어난 팝만이 '시대'를 비유할 수 있으리라는 견해도 인문학적 물신주의일 수 있어 보인다. 그렇다 그는 소박한 자신의 작업실을 그렸다. 그렇기에 그의 것은 상품 원래의 소모행위를 반복함으로써 의미를 새롭게 부여하고 이것이 대상을 구원하게 된다는 '상품조각'들의 전례를 따르지는 않는다고 보아야한다.

그러나 그는 이 '편안한'작업실에서 분명 사물들의 배반의 소리를 푸른벽 너머로 듣는다. 이별 것 아닌 풍경을 6m가 넘는 대작으로 그려냈다는 것, 그것이 그의 진솔함이다. 그는 아직 물질이나 상품의 정치경제학적 고리를 전면적으로 고발한다거나 인류구원의 메시지를 담고 있는 '걸작'을 생산해 내려 하고 있다거나 하지는 않고 있다는 말이다. 단지 물질이 비물질로 되는, 확고한 자명함이 흔들리고 진동하고 있다는 것만을, 자신은 어렴풋이 냄새 맡듯 감각하고 있다는 것만을 그렸을 뿐이다. 이 사태는 정확히 통약불가능성이 가져온 참여적 견자, 혹은 견자적 참여자의 시선 그것이다.

상징적 총체성이라는 모던의 이상이 무너진 폐허에서 그가 꿀 수 있는 꿈, 이를 음악으로 비유하자면, 모두가 함께 각자의 방식으로 '도'음가를 내는 화성악和聲樂과 같은 것일지도 모른다고 비유삼아 본다. 멜로디들의 대위법적 병치로서의 다성多聲음악이 아니라, 화성들의 위상학적 변주로서의 화성음악이 그것이다. 그것은 '어떤 certain 단일성'으로서의 '조화'를 지칭한다. 이 때의 '어떤'이란 "아직 그 내용은 밝혀져 있지 않지만 특정한 방식으로 규정되어 있는 어떤 것"을 의미한다. 쉽게는, "어떤 관점에서는 그가 옳다"라는 문장에서 '어떤'과 같은 경우가 그것이다. 무척도(a-measure)방식으로 통약하려는 그의 의지를 이렇게 불러보려는 것이다. 그것은 통약불가능성의 다른 고백이다. 이 근저에 386의 '가난한 곤란', '아무것도 아님의 힘'이 있는 듯하다. 분명 이는 '어떤'의 힘이다. 인사권과 수사권이 동시에 한 몸에 주어졌을 때는 문민통제가 되지 않는다는 사실쯤은 민주주의의 원리로서 체득할 줄 아는 '검사스럽지 않은'포괄적 윤리의 힘이다. 혹은 "세상에 조금이라도 복수심을 갖고 있는 자들의 어쩔 수 없는 천함(황지우)"보다는 훨씬 우월한 '무위도식배'의 힘이다. 이것이야말로 그가 세계와 엉킬 수 있는 '힘'이다. 그의 사해동포주의에 기대를 가져본다.

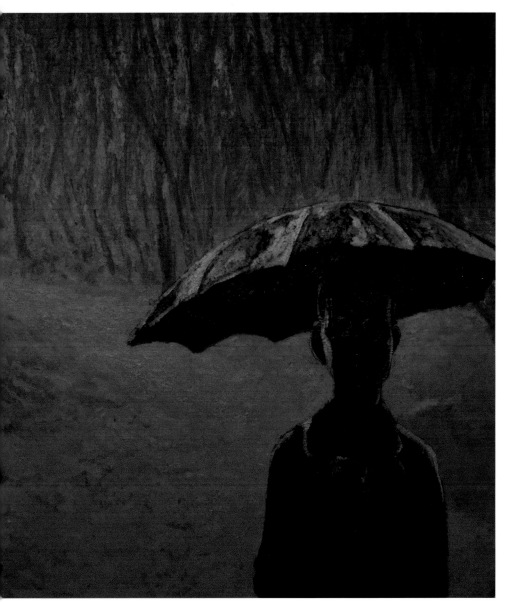

길 oil on canvas 97×162cm 1997

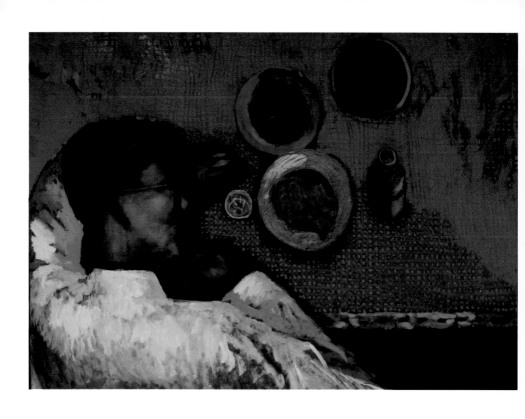

이번 생 acrylic on canvas 116×91cm 2001

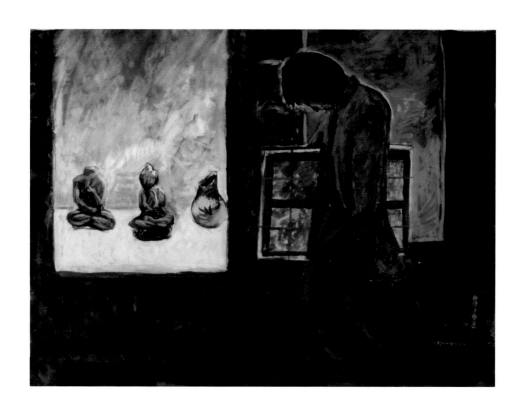

전시가 끝나고 acrylic on canvas 90×72cm 1995

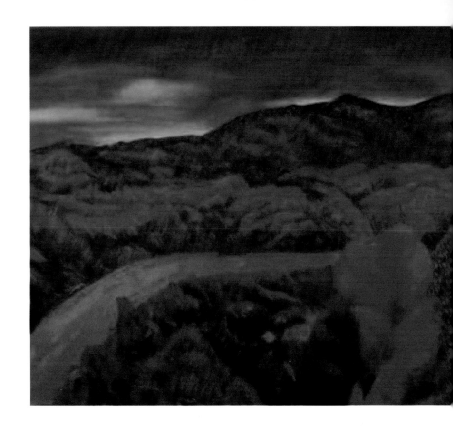

붉은산 oil on canvas 232×91cm 2000

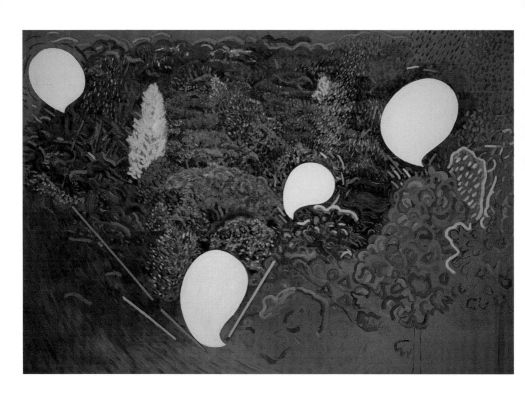

가을산, 보이지 않는 소리들 oil on canvas 116 ×90cm 2000

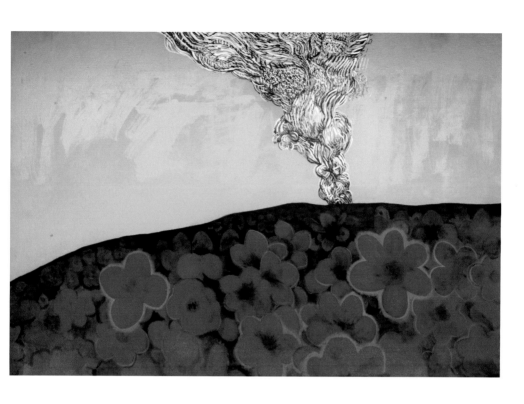

추락 acrylic on canvas 162 ×130cm 2001

슈퍼맨 oil on canvas 130×97cm 2000

바람 부는 산3 acrylic on canvas 145×112cm 2000

담2　oil on canvas　73×116cm　1997

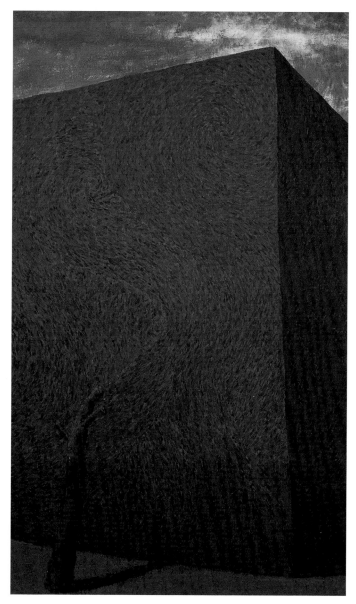

담1 acrylic on canvas 80×136cm 1997

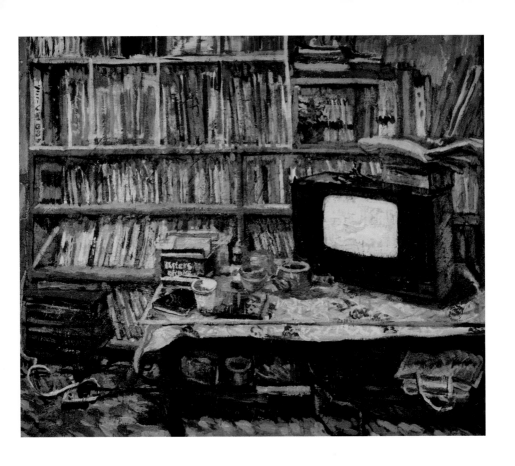

TV가 보이는 풍경 acrylic canvas 90×72cm 2001

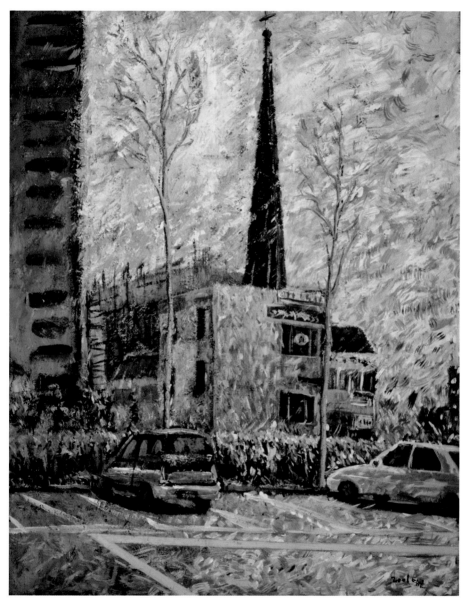

파랑 나무가 보이는 풍경 acrylic on canvas 90×65cm 2000

노랑 바위가 보이는 오솔길 acrylic on canvas 250×116cm 2002

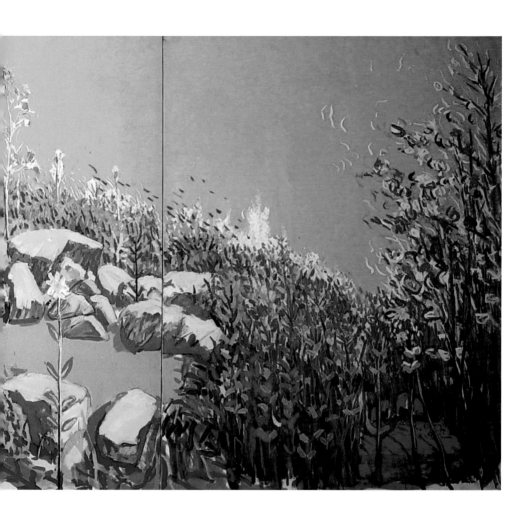

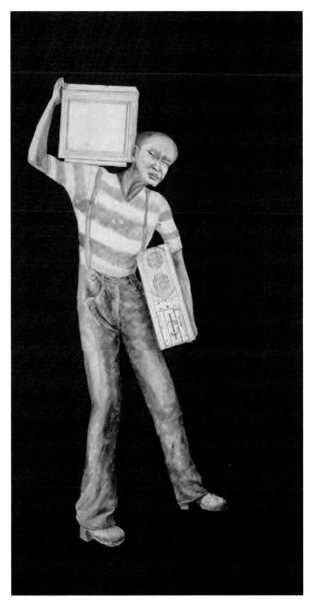

혹시 acrylic on paper 61×122cm 1996

아파트 acrylic, Pen on canvas 65×134cm 1996

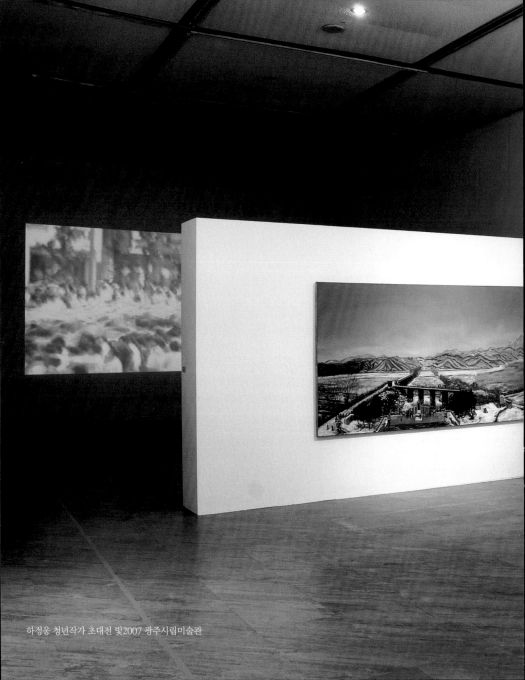

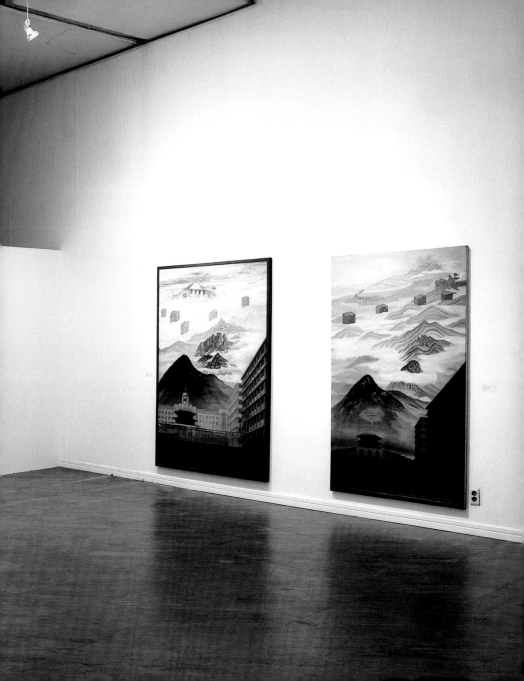

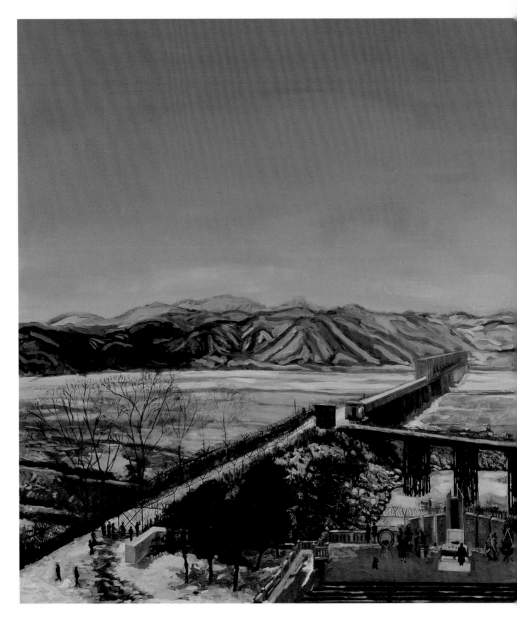

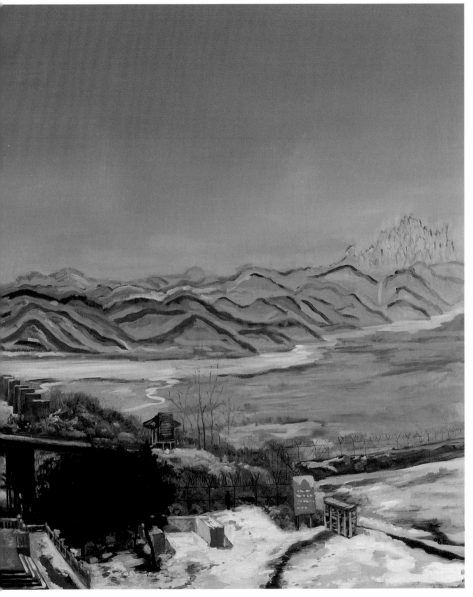

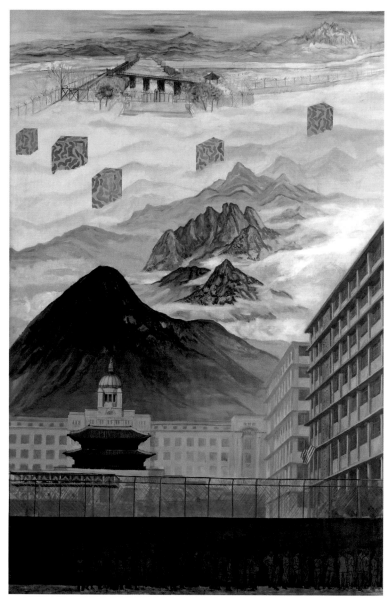

광화문1 비자를 받기 위해 줄을 선 사람들 oil on canvas 112×192cm 1996

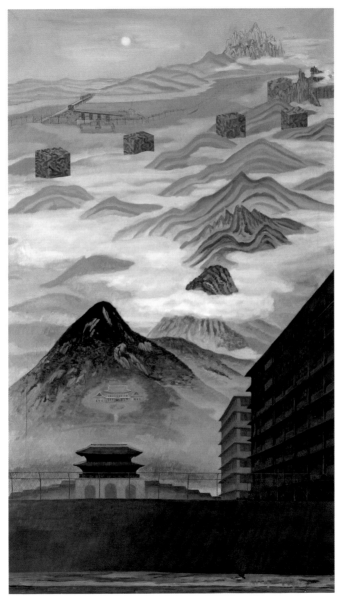

광화문2 총독부가 헐리고 헐리고 oil on canvas 112×192cm 1996

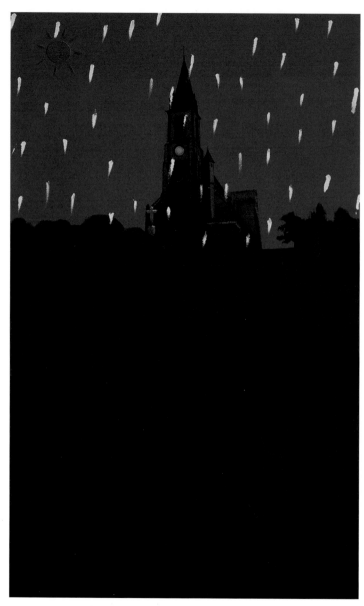

명동성당 acrylicon canvas 97×162cm 1997

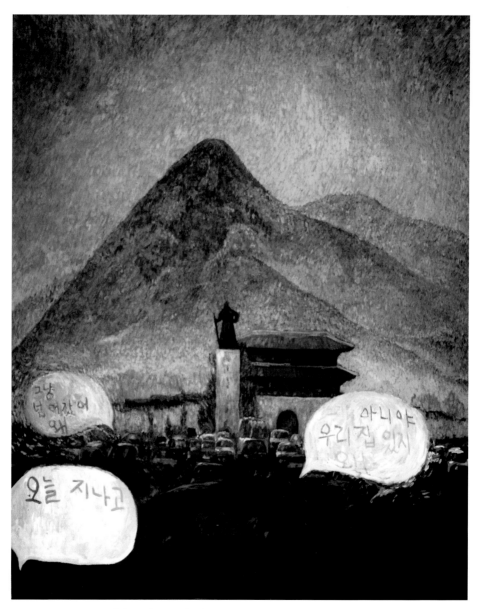

광화문4_이순신 동상 아래 차속에서 oil on canvas 112 ×192cm 1996

유치장에서 파병반대 oil on canvas 130×97cm 1990

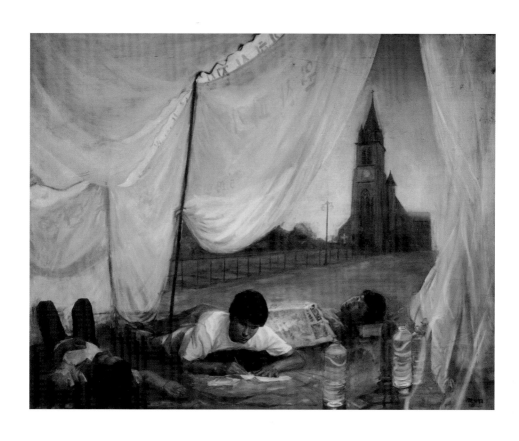

명동성당에서 단식하는 사람들 oil on canvas 145×112cm 1993

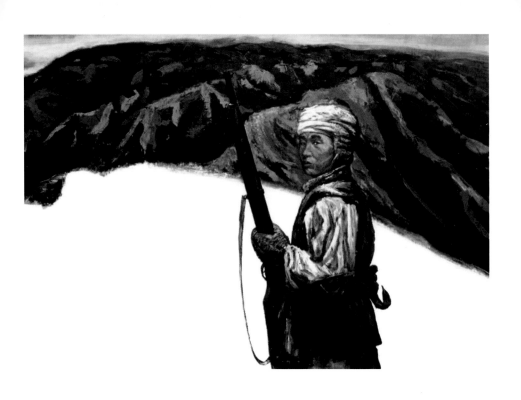

독립군 소년 빨치산 acrylic on canvas 162×130cm 1994

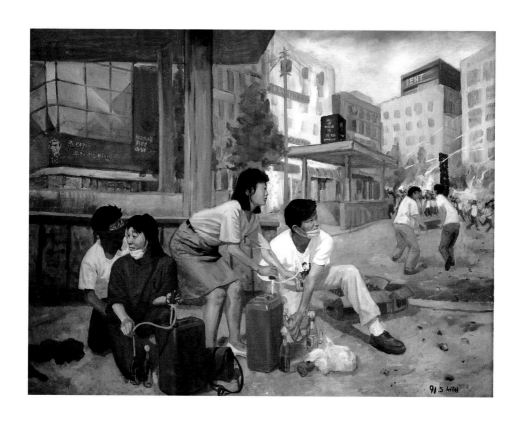

강경대 장례식 날 이대앞에서 oil on canvas 130×97cm 1992

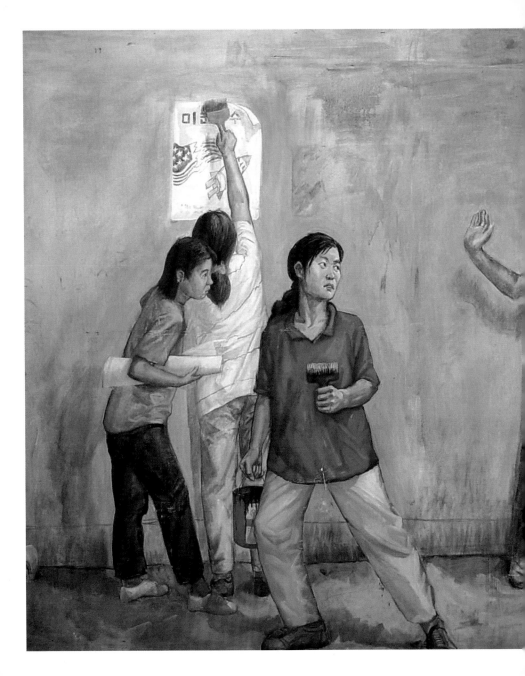

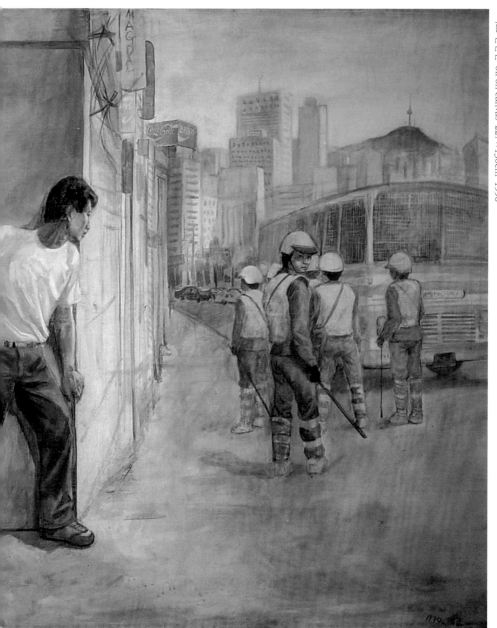

대보 신진철 oil on canvas 227×130cm 1990

Profile

박영균 朴永均

전남 함평 출생
경희대학교 미술교육과 졸업 및 동대학원 회화과 졸업

개인전
2015 레이어의 겹, 관훈갤러리
2010 공주가 없는 금강에서, 갤러리 이레
2008 분홍방, 부산아트센터, 아트포럼 리
2008 빨강풍경과 노랑풍경을지나서, 광주신세계
2006 의무를 넘어, 문화일보갤러리
2005 사이에서본 시선, 부천문화의 집
2004 저푸른초원위에, 문화일보갤러리
2002 86학번김대리, Hello Art Gallery
1999 그해 여름, 부천 문예전시관
1997 박영균 회화전, 이십일세기 화랑

그룹전
2015 경기 팔경과 구곡:산.강.사람, 경기도미술관, 안산
2015 역사의 거울, 아라아트센터, 서울
2015 4.3미술제 어름투명한눈물, 제주도립미술관, 제주
2014 지리산프로젝트2014우주예술집, 실상사, 남원
2014 오월의 파랑새, 광주시립미술관, 광주
2013 사진,한국을 말하다, 대전시립미술관
2012 유신의 초상전, 스페이스99, 서울
2012 폐허 프로젝트, 경남도립미술관, 창원
2012 에네르기, 대전시립미술관, 대전
2012 근현대미술 특별기획전, 대전시립 미 술관, 대전
2011 분단의 향기, 대전시립미술관, 대전
2010 서교난장 회화의 힘, 상상마당, 서울
2010 통기타치는 미스홍, 일현미술관, 양양
2010 낙원의 이방인, 수원시립미술관, 수원
2010 빛2010하정웅청 년작가초대전, 광주시립미술관, 광주
2009 밝은사회 박영균&론잉글리쉬 2인전, 오페라갤러리
2009 악동들, 경기도미술관, 안산
2009 블루닷 아시아, 예술의전당 한가람미술관, 서울
2008 크로스컬처, 예술의전당 한가람미술관, 서울
2008 The Time of Resonance展, 아라리오, 베이징
2007 민중의고동전, 반다지마미술관,후쿠오카아시아미술관
2007 빛전, 광주시립미술관, 광주
2007 대추리예술가들, 들사람들, 다큐제작
2006 친숙해서낯선풍경, 아르코미술관, 서울
2006 표류일기, 동덕아트갤러리, 서울
2006 공공미술추진위원회, 원종동프로젝트예술감독, 부천
2005 한국미술100년, 국립현대미술관, 과천
2006 상상의힘, 고려대학교박물관, 서울
2006 간이역, 부산시립미술관, 부산
2005 60-60전, 문화일보갤러리, 서울
2005 Life Landscape, 서울시립미술관, 서울
2005 HOME.SWEET HOME, 대구문화예술회관, 대구
2004 imageact, 일주아트하우스, 서울
2004 리얼링展, 사비나미술관, 서울
2003 아시아미술展 아시아는지금, 문예회관, 서울
2003 조국의산하展, 관훈 미술관, 서울
2003 가족오락전, 가나아트, 서울
2003 두벌갈이, 관훈미술관, 서울
2002 로컬컵, 쌈지스페이스, 서울
2002 한중회화2002 새로운표정, 예술의전당
2002 21세기와 아시아민중, 광화문갤러리, 서울
2002 Funny sculpture Funny painting, 세줄갤러리, 서울
2001 두벌갈이展, 대안공간풀, 서울
2001 바람바람展, 광화문 갤러리, 서울
2000 이후展, 예술의전당, 서울
1997 삼백개의공간展, 담갤러리,서남미술관, 서울
1996 JALLA展, 일본, 동경
1996 정치미술展, 21세기화랑, 서울
1996 광주15년후일상展, 21세기화랑, 서울
1994 민중미술15년展, 국립현대미술관, 과천
1994 동학100주년기념전, 덕원미술관, 서울
1993 저힘없는벽앞에, 그림마당민, 서울
1992 청년미술전, 경인미술관, 서울
1991 12月展, 그림마당민, 서울

작품소장
국립현대미술관, 광주시립미술관, 국립현대미술관미술은행, 대전시립미술관

E-mail: paynterp@hanmail.net
www.mygrim.net

Park, Young-Gyun

M.F.A, B.F.A in Gyung-Hee university, Seoul Korea

Solo Exhibitions

2008 Including the<Pink Night> solo exhibition at the
Busan Art Center Art forum Lee, 10 solo exhibitions
from 1997 through 2015

Exhibitions (listed only selective main exhibitions)

2015 Mountains, Rivers, and People: Eight Views and Nine-
Bend Streams of Gyeonggi, Seoul, Korea

2014 <The Blue Bird of May> Gwangju Museum of Art,
Gwangju, Korea

2013 Chosun Girls, Military Sexual Slavery by Japan Sema
Gyeonghuigug of Seoul Museum of Art, Seoul, Korea

2013 Festival of Photography in Museums Daejeon
Museum of Art, Daejeon, Korea

2012 Looking through Today Cayaf 2012, Contemporary
Art & Young Artists Festival Kintex, Gwangju, Korea

2012 <Project Daejeon 2012:Energy> Daejeon Museum of
Art, Daejeon, Korea

2010 <Seogyo Nanjang 2010: Power of Painting>
Sangsangmadang Gallery, Seoul, Korea

2010 <Korean Art Issue 2010: Art fo National Division>
Daejeon Museum of Art, Daejeon, Korea

2010 <Strangers in Paradise> Suwon Art Center, Suwon, Korea

2010 <Wow~! Funny Pop> Gyeongnam Art Museum,

2010 <Cross Over The Yellow Line> Kyunghyang Gallery,
Seoul, Korea

2009 Bright Society Park young gyun_Ron English Opera
Gallery, Seoul, Korea

2009 BlueDot Asia 2009 Hangaram Art Museum, Seoul, Korea

2008 The Time of Resonance, Arario Beijing

2008 Korean Contemporary Artist, Korean Cultural Center,
London

2008 <Cross Cuture- Animation and Art>, Seoul Art center,
Seoul, Korea

2007 <Sufferings of common people, Korean Realism>
Japan Fukuoka Asian art museum, Bandazima
Museum, Japan

2007 Light, Gwangju Museum of Art, Gwangju, Korea

2007 Robot, Gwangju Museum of Art, Gwangju, Korea

2007 <The People of Daechuri Artist> Documentary, DVD-
00:42:00_2008, Sungnam Art Center, Sungnam, Korea

2006 < Made in Korea >Korean Video Art Exhibition, Le
Cuve, France

2006 Power of Imagination, Korea University Museum,
Seoul Korea

2006 <The Halt>, Busan Museum of Art, Busan

2006 <Art in City Dotument>, Seoul Foundation Art and
Culture, Seoul, Korea

2006 Korean Art 100 years, National Museum of
Contemporary Art, Korea

2005 Young voice, Ham mok gallery, Beijing

2005 The 8th Gwangju Shinsegae Art festival award,
Gwangju, Korea

2005 < HOME, SWEET HOME>, Daegu Culture and Art
Center, Daegu, Korea

2005 Life Landscape, Seoul Museum of Art, Seoul, Korea

2004 Public Animation project image act, Il Ju art house,
Korea

2004 Place of Nature Peace Art, Sarajevo

2003 Image Act, Il-Ju art house, Il-Ju Korea

2003 Asian Art, Seoul Art Culture Center, Seoul, Korea

2003 Korea & Japan art exchange exhibition, Gyoto, Japan

2003 < Family fun>, Gana art center, Seoul Korea

2002 Local Cup , Ssamzie Speace, seoul Korea

2002 Korea & Japan art exchange exhibition, Japan Culture
center, Japan

2002 New expressions, Koera China painting 2002, Seoul
Art center, Seoul Korea

E-mail: paynterp@hanmail.net
www.mygrim.net